寶塚流

神、巫女、陰陽師

張秉瑩、王善卿

目錄

序

二〇一六年十月，《寶塚與歐洲最美的皇后》出版時，寶塚剛完成第九回《伊麗莎白—愛與死的輪舞》公演，總觀劇人次突破兩百四十萬。兩年後的十月，又逢《伊麗莎白》在寶塚舞台上演出，照樣場場座無虛席，到這次檔期結束時，《伊麗莎白》的總觀劇人次會再增加二十多萬。祝福所有的讀者都在那幸運搶到票的二十萬人之中，也希望我們的《寶塚與歐洲最美的皇后》增加了各位讀者觀劇時的樂趣。

這次的《寶塚流：神、巫女、陰陽師》採取與《寶塚與歐洲最美的皇后》同樣的寫作方式，但選了一個完全不同方向的主題：「日本物」，也就是以日本歷史文化為題材的寶塚劇作。寶塚每年上演二十多個劇作，其中總有四分之一以上的作品是日本物，而且不乏已經多次重演的劇團代表作，如《新源氏物語》、《あかねさす紫の花》，或是一票難求的名劇，如二〇一五、二〇一七年上演的《星逢一夜》。對我等海外觀眾來說，這些日本物劇作跟《伊麗莎白》一樣，都是另一種歷史文化脈絡下的作品，（不）熟悉的程度應當不相上下。但因為寶塚劇的客群絕大多數為本土日本觀眾，寶塚劇作家免不了會認為觀劇者對劇中的歷史背景已經有相當程度的了解，故而在故事的選取或劇情的進展、

呈現上都不需要太細說從頭，否則反而讓觀眾覺得繁複。但這樣的假定常常成了海外觀眾理解日本物劇作的困難。因此，雖然日本史並非本書兩位作者的專長，但我們決定挑戰這個主題，期望我們與讀者都能像寶塚生徒一樣，隨著一次次的挑戰有所成長。

此外，這次我們決定不專注於單一劇目，改從寶塚日本物劇作中選取幾個作者比較熟悉和近年內上演的作品，作為本書各章研討的主題。寶塚比較少推出以古神話、傳說時代為題材的作品，不過我們還是選了二〇一七年的《邪馬台国の風》與二〇〇四年的《スサノオ─創国の魁》作為本書第一個主題。第二個主題是海外觀眾比較陌生的飛鳥時代歷史，我們選取的劇目是已經上演七回的《あかねさす紫の花》。下一個主題是《源氏物語》系列

8

作品，不過作者把平安時代的豪華留給讀者在觀劇時自行體會，這裡只介紹本時代的特色：陰陽道與怨靈。其後是以島原一揆為背景的《MESSIAH—異聞‧天草四郎》，在此章節中，我們希望能與讀者們一起探究到底是怎樣的「邪教」能夠讓三萬七千人同生共死。最後上場的是《星逢一夜》裡的兩位天文愛好者，虛構的三日月藩主天野晴興，與被稱為「天文將軍」的德川吉宗。

不論是作者的能力或篇幅有限，本書都沒有完整涵蓋日本史或觸及各種歷史面向的野心。事實上，就如同再厲害的寶塚首席也無法面面俱到、萬般全能一樣，我們只挑選了自己較有興趣與心得的方向下筆，希望這樣的特色，能成為讀者閱讀《寶塚流：神、巫女、陰陽師》時最大的吸引力！

神話・傳說

太初，島根多神明

二〇〇七年日本NHK電視曾製作一集節目，名為《都道府縣擺脫後段班大作戰》（都道府県ワースト脱出大作戰），結果，全國四十七個都道府縣中的最後一名是島根縣。堂堂日本文化起源地之一的島根縣，知名度居然日本倒數第一。經過不斷的努力跟行銷，在二〇一〇年的「日本全國都道府縣魅力大調查」中，總算擺脫墊底，爬到第四十六名，也就是倒數第二名，然後，二〇一三年時，歷經五年努力，終於躍升到第

三十五名。之所以會知名度這麼低，原因是「民眾搞不清楚它在哪裡」。不只民眾不知道，連電視台都曾將其與隔壁的鳥取縣弄混。儘管聽來挺悲慘的，但是這兩個地方其實很好區分，因為「鳥取多妖怪，島根多神明」（妖怪が多いのが、鳥取です。神様が多いのが、島根です。）。

島根縣東部的出雲地區（舊令制國的出雲國）是日本神話中的重要舞台之一，也是相對於高天原（神居住的地方）的人間世界——「葦原中國」的所在地。也因此，與日本創世建國相關的神社不少，有奉祀天照大御神及其弟須佐之男的日御崎大神宮、須佐之男與奇稻田姬締結姻緣的八重垣神社、相傳是須佐之男終焉之處、也是唯一祭祀祂魂魄的須佐神社，更不用說，

眾神每年固定集會的出雲大社（主祀須佐之男後裔大國主命）。

此外，也是在這裡，神人界整合成一個光之國度。根據大和體系的創世建國神話─主要是八世紀初編成的《古事記》及《日本書紀》（下稱《記紀》）─治管高天原的最高神天照大御神派手下前來要求當時的治理者大國主命（須佐之男命後裔）讓國給她的孫子瓊瓊杵尊。最後，大國主命同意把自己開拓的江山讓給天孫，自己退隱至天照大神為祂建造的杵築大社去（明治之後改名出雲大社）。這個「讓國」的結果就是人間的統治權從須佐之男的家系轉移到天照大神家系去。因為這位天孫瓊瓊杵尊的曾孫便是《古事記》中的神倭伊波禮毘古，也就是一般所稱的神武天皇。根據神話，神武將東征並建立大和王權。

14

由於護佑大和國度的是高天原上的天照大御神，統治人間的則是天照遣來的子孫及其後裔，因此可以說，大和是一個祭政上以太陽信仰為正當性根源的統治組織。

討論人類早期歷史時，無法避開神話。神話敘事不只體現了古老的宗教信仰與禮儀，也將該時代生活在其間的神祇與人類聯繫在一起。寶塚在二〇〇四年推出由朝海ひかる主演的《須佐之男─創國之魁》（スサノオ─創国の魁）講的正是這個最初最初的古代記憶，是須佐之男來到人間世界的故事。

一個建國前傳。

《スサノオ—創国の魁》演出紀録

二〇〇四年，雪組，朝海ひかる、舞風りら主演

・四月二日至五月十日，寶塚大劇場
・六月十一日至七月十一日，東京寶塚劇場
・スサノオ（須佐之男）…朝海ひかる；イナダヒメ（奇稲田姫）…舞風りら；アマテラスオオミカミ（天照大神）…初風緑；アオセトナ（八崎大蛇）…水夏希

16

・新人公演スサノオ‥音月桂；イナダヒメ‥山科愛；アマテ
ラスオオミカミ‥白羽ゆり；アオセトナ‥緒
月遠麻
・作、演出‥木村信司

起初，一支長矛射入海中

《須佐之男—創國之魁》中，當須佐之男死於與八崎大蛇的決鬥之後，月讀命（壯一帆飾）帶著奇稻田姬到高天原來執行須佐之男的遺囑。當奇稻田姬吹起笛子時，月讀命要天宇姬（音月桂飾）開始唱歌。於是，她唱了一首關於「大和誕生」的歌，歌詞奇謬，大意是：「一支長矛射入海中，轉啊轉，旋起水滴，轉不停，從長矛轉出潮汐，涓滴不止，源源不絕。雖然不知道是什麼道理，但這就是大和的起源。」

這個謎語般的「一支長矛射入海中」講的就是日本國家神話的創世紀第一章。照人類學定義，「神話」是原始初民對宇宙自然及自身世界的各種現象所做出的解釋，是人類為了解世界變遷及自我身份的一種嘗試，可以說是將自然變為文化的一種手段。儘管神話常呈現一系列連接而片段、相關又不相合的狀態，不過，其主題大抵都與創世、神祇或英雄有關，以人類、宇宙和文化的起源作為主要題材，可說是人類初民對自身的處境、自然世界以至於宇宙存在的的看法。從「宇宙是如何產生的？」、「人類是如何出現的？」等問題，到人與天地的關係以及制度、氏族的起源都可見於神話敘事，簡言之，神話在人類社會生活中的理性意義，就是傳達「宇宙初開」到「形成秩

19

序」這樣的一個過程。

每個古老民族都有自己的神話傳說，日本現存的最早神話記錄，見於《古事記》（西元七二〇年成書）、《出雲風土記》（西元七一二年成書）、《日本書紀》（西元七三三年編成）及其他幾國的《風土記》。此時日本已確立了律令國家的基礎，因此，天皇下令以編纂史書的方式「削偽、定實」代代相傳的神話（見《古事記》序文）。自然，這些民間傳說因官方介入而有一定程度的系統化。不過，儘管經過編纂，這些神話仍反映了各氏族的神話、傳說、宇宙觀、生死觀、宗教觀等多種思維方式。

多數的神話都說天地始生之前，是一種渾沌的狀態。渾沌

即指無形無狀的模樣，沒有時空，日本神話亦然。據《古事記》，天地初化後，眾神陸續生成。神世七代出現之後，伊邪那岐與伊邪那美便奉命下來開天闢地。當時，二神先立天浮橋上用一根長矛（《古事記》名天沼矛，《日本書紀》稱天之瓊矛）往下攪拌世界的混沌，矛尖滴下來的水滴則成了淤能碁呂島（《古記》則載矛末垂落之鹽累積成島），之後兩神降落該島，結合並誕生了日本列島及住在島上的眾神。的確是「不知是什麼道理」。而音月桂唱詞中那射入海中的「一支長矛」，便是指這支天之瓊矛—日本神話中用來創造第一塊大地的重要工具。

及後，這對夫婦神祇決裂，並於黃泉比良坂立誓永別（《日

本書紀》記為泉津平坂。此處為陰陽界的分嶺，位於今島根縣松江市）。此處為陰陽界的分嶺，位於今島根縣

在阿波崎原町「禊池」清洗染上身的污穢，又生出許多神祇來。

其中，祂洗左眼時所誕生的「天照大御神」，洗右眼而出現的「月讀命」以及洗鼻子所生出的「須佐之男」，即所謂的「三貴子」。嚴格而論，日本的神話時代可說是從這三位神祇降生開始的。

這三位神祇中，須佐之男以暴戾出名，也因此在天照大神管轄的高天原闖了不少禍，最終讓天照大神怒而閉居天之岩戶，導致高天原及葦原中國（即人界）失去光明，淪入黑暗。也因此才有眾神藉天宇姬載歌載舞以引起天照大神注意來引祂出磐

22

戶之計。

根據記載，天宇姬因過於賣力以至於衣服滑落至下體並露出胸部，眾神嘩笑，引起天照大神疑心而開小縫欲窺究竟，天手力男趁機拉出天照大神，世界重現光明。這段拯救世界脫離闇暗的歌舞，也因此成為「夜神樂」的起源，不但是今日高千穗的重要文化祭典，也被認定為日本國家重要無形民俗文化財產。清正美的寶塚為了演繹這段重要但「不雅」的文化起源，特別設計極高叉窄裙使男役音月桂在舞蹈走動等大動作時不斷露出大腿，再搭配搞笑的掀裙動作，呈現「為神懸而、掛出胸乳、裳緒忍垂於番登也」的景象。

《古事記》的記錄者太安万侶在序中曾提及書中的故事是

根據當時的史料《帝紀》和《舊辭》及稗田阿禮的口述所整理編纂而成。這位稗田阿禮據說出身自天宇姬的後裔一族，今日奈良縣的賣太神社及兵庫縣的稗田神社都是以他為主祭神的神社。

　　至於須佐之男，則因犯下這許多劣行，因此被驅逐出天界，降落到人間地區，而有了斬殺八崎大蛇、與奇稻田姬締結姻緣的美事。祂沒有再回到神界，按傳說，祂留在葦原中國成為開土神並終焉於斯。

須佐之男——創國之魁

　　須佐之男是出雲地區的開拓神，也是「三貴子」之一，是大和體系神話《記紀》中的重要人物。《記紀》的神話，主要分為高天原、出雲及日向三大部分。高天原和日向基本上可視為同一系統。其結構大致如下：高天原神話→天孫降臨神話→日向神話→人皇時代。而出雲神話則是從此體系的分支：高天原神話→須佐之男被逐出高天原→須佐之男殺死八岐大蛇→與

25

奇稻田姬結婚，並在須賀（島根縣大原郡）建造宮殿→大國主命與少名彥那命共同建國→大國主命讓國予天孫。

寶塚版的《須佐之男》取大和體系的出雲神話一個全新意涵，加入與歷史的對話，從而賦予這個傳統建國神話為骨架，按劇情，故事從天照大神（初風綠飾）因憤惱弟弟須佐之男的暴烈而躲進天之岩戶，導致世界陷入黑暗，須佐之男因此被八百萬神逐出高天原。祂到了人間世界，卻巧遇剛從活祭品命運逃脫的奇稻田姬（舞風飾），並陪伴她去進行除害行動。結果，卻意外得知危害鄉里的八崎大蛇（水夏希飾）並不是神秘邪惡的妖魔，而是因大和的擴張征戰不幸死去的怨靈集合體，他們懷抱著對大和的恨意而肆行報復。須佐之男最後在與八崎

大蛇的決鬥中死去，其手足月讀命（壯一帆飾，《記紀》未言其性別）依遺言將其骨製成笛子帶回高天原，因而得以與姐姐天照大御神和解。當天照大神出了天之岩戶後，世界又重見光明，而須佐之男也在天照大神的決意下，從天之岩戶復生，並與奇稻田姬攜手再返人間世界，重建新大和。

神話像音樂，是一種濃縮了時間空間情緒事件記憶的象徵呈現，也因此，可以不斷的被重述改寫成新的概念。這個劇情的敘事，彷彿把日本史打碎再重拚：首先是賦予天照大御神這日本精神象徵的神話角色一個新形象，將其與帝國日本之間被畫上的等號巧妙拆除。在這重新詮釋的神話當中，天照大神雖然還是等同於日本，但祂卻是本性愛好和平的神祇，象徵愛和

平的大和。而崇尚暴力武力、有侵略性格的須佐之男則象徵暴力大和，如水大蛇所敘述的大和政權：既是鄰國的威脅，也造成生靈塗炭。須佐之男最後死於與水大蛇的纏鬥之中，不只象徵著好戰大和之死（視之為軍國主義日本之死也無不可），也暗示著以武力傷害他人他國，終將遭致反撲。

在高天原上，死而復生的須佐之男提出對大和侵略歷史的反省，祂譴責戰爭的愚昧、暴力滋生暴力的無盡輪迴，這似乎也暗示了從暴力殺戮中重新回到人世的現代日本想與歷史和解的意圖。從天之岩戶再得新生的須佐之男向八百萬神昭告：「蠻力的時代已結束。用力量攻擊別人的人最終必會被自己的力量所傷害。彼此累積怨恨與憎惡，並不是大和該走的路。」祂認

為大和應當成為世界和平的開創者，雖然這個理想尚未達成，但是仍要向此目標邁進，成為連結東方與西方的國度。最後，祂與崇尚和平的天照大神和解，成為連結東方與西方的國度。最後，祂與崇尚和平的天照大神和解，並預備承擔起大和的復興，而這個未來工程，祂將與大和的子民——奇稻田姬一起創造。

劇中，須佐之男所規劃的大和新方向，隱隱呼應了聖德太子的立國精神（「以和為貴、無忤為宗」）；而「拋棄暴力與爭戰、努力打造和平國度、再創大和新盛世」的原創橋段，也不免讓人聯想到戰後日本的新宣言，而這個人神結合、互相幫助扶持的「新統治體」則反映了日本統治政治中的神權色彩。

寶塚版裡的奇稻田姬是個勇敢積極的獨立女性。顯然地，這個被賦予自主及智慧的女孩是大和能再興起的柱石，這不但

提高了傳統上，「人」在神話中的位階，也打破了性別刻板印象，她對抗命運打擊的堅強意識、她與須佐之男的平等互動關係，都挑戰了傳統人神關係的權力位置，也讓這齣上古浪漫劇有了人本主義深度以及現代意義。

雖然這是神話，然而，這些神祇與事蹟卻不曾完全走入歷史，祂們不只與日本文化息息相關，也仍然存在於當今日本人的生活之中。

須佐之男與出雲國

最初，許多地區或部落都有自己的神話，但是，當其中有某個氏族形成力量強大的統治組織後，相對弱勢方的神話系統若非被消融瓦解，就是被吸收進強勢方的系統。即使能夠完整地保存下來，也會因為政治權力不在你這邊而難以進入國家民族起源大敘事之中，最後往往就只能以「地區性」或「部落性」的傳說狀態存在。

在日本，除了近代才加入大和國家體系的琉球與愛努之外，目前保存完整且具代表性的神話，是由出雲國造主持編纂、與大和神話體系的《記紀》約略同一時期完成的《出雲國風土記》（西元七三三年編成）。儘管在《記紀》中與出雲有關的故事高達三分之一以上，然而這些紀錄與出雲體系的《風土記》卻明顯大異其趣，顯見政治力量的深刻痕跡。

根據《出雲國風土記》的記載，出雲地區的國土創造，是由水神八束水臣津野命從海另一邊的四個地方拉來的（此即所謂的「國引神話」），這四個地方包括了新羅（位於今日韓國境內）、隱岐群島中的兩島及能登半島，此外，「意宇」、「島根」之名也與水神八束水臣津野命這次的造陸活動相關。換言

之，這神話的宇宙觀是建立在海洋性質的基礎上，因此，可以想見最初原民應該是一個以日本海為生活舞台的社群，與海洋關係非常密切。

天地起源的方式，是原始初民的宇宙時空觀，但並非所有神話都有宇宙起源或開天闢地的階段，有些只有天地調整的神話。這種神話的概念是天地自恆古即已存在，神只是進行修補或調整而已。當然，《出雲國風土記》編纂的時間已經在接受大和政權之後，因此，是否因政治上的考量而省略了原本固有的創世神話，就再也不可能得知。由於「八束水臣津野」的意思是洪水，因此，國引神話可說是島根半島的創造，是一個地理現象的敘述⋯它反映了半島形成的歷史，因為在太古時代，

島根半島跟出雲本部之間是由海峽相隔，尚未相連，隨著各河流，包括意宇河的反覆水患，大量沉積物傾入日本海造成堆積，才成為相連的陸地。

國引之後，八束水臣津野命幾乎就隱身了。

明顯地，出雲地區的信仰中心並非「太陽信仰」。《出雲國風土記》中近乎見不到天照大神的身影，此外，雖有零星篇幅提到須佐之男（須佐能袁命）在此地的活動蹤跡，卻多非重要事蹟，綜觀其中，最重要的大概是須佐鄉的命名了，他因為太喜歡此地，因此決定將自己的名字留在土地上。另外，按《記紀》，須佐之男與奇稻田姬來到須賀後，有感於環境美景，因此，祂留下了這首成為「出雲」之名由來的歌謠：「八層雲出，

34

出雲國中八重垣，為使吾妻居於此，故建八重垣，在此八重垣之中。」

按傳說，祂二人在此落腳，蓋起日本最早的宮殿，祂吟唱的歌謠，成為最早的和歌，今日的須我神社可說是日本最早的宮殿以及和歌發源之處。祂終焉於此，其後裔大國主命則得少彥名協助，繼續在此處經營，終至建國，直到天照大神要求將出雲國讓給天孫。因此，說出雲國是須佐之男的人間故鄉大概也說得過吧。

按《記紀》的敘述，天孫所代表的大和一族之所以能取得出雲國的統治權，是因為大國主命讓國。那麼，這個「讓國神話」有可能是歷史事實嗎？或者是暗示某個歷史事件呢？由於

35

出雲體系神話中雖然提及「所造天下大神」表明將自己掌握的「葦原中國」統治權讓給「皇孫」，但卻又宣告祂仍繼續統治出雲國。因此，專研日本古代史的歷史學家門脇禎二認為這反映了西元六至七世紀左右的部分政治事實。從事出雲研究的社會學家岡本雅享則指出，若此「讓國神話」為歷史事實，則意味著大和人征服了出雲，掌握統治權。

當然，就《記紀》來說，敘事是繼續發展下去的。天孫族取得出雲統治權後，瓊瓊杵尊降臨人間，結婚生子，不再回高天原，到曾孫時，歷史就進入了人代──日本史上知名的神武東征。最後，神武天皇在大和（奈良縣一帶）建立了朝廷，開啟日後稱為大和王朝的政權，不過，真正的國家統一大業，則要

到崇神天皇（第十代天皇）及其後繼的垂仁、景行、成務三位天皇的努力才告完成。因此，《記紀》也稱神武、崇神這兩位天皇為「御肇國天皇」。

讓國之後，須佐之男系漸漸消失在以天孫系政權為中心敘述的歷史中，只剩下退隱至杵築神社（後改為出雲大社）的大國主命沉默但堅定地提醒我們，現代日本的多元文化起源。

「王政復古」──重建天照大神的國度

《須佐之男》劇中，多次提到「大和」這詞，不過，嚴格說來，此時期尚未有這個詞出現。在《記紀》中，只有「倭」或「大倭」。福岡縣立大學教授岡本雅享指出，「大和民族」這個詞，首見於明治二十一年四月出版的《日本人》第二號，由推廣國粹主義的志賀重昂初次使用，在此之前，並無這樣的民族集團及民族意識。作家小島烏水也敘述過，普及「大和民族」這詞的人是創立《日本人》的志賀重昂。換句話說，這詞

其實是十九世紀末為了形塑民族國家才出現的。

「大和」之名初見於西元七五七年實施的「養老律令」（見〈田令〉第三十六條），但是，此處指的只是一個地區，位於今日的奈良縣北部。大和地區當然有居民，但是大和的人民，或是大和人，跟今天常說的「日本人是大和民族」則是完全不同的概念。「民族」這詞，是日本在一八八〇年代末，為了翻譯英法語言中的「nation」這個字而創造出來的漢字用語。在此之前，現代所言的「民族」這種概念，不存在於日本的文化當中。事實上，一直到江戶時代，日本都還沒有現代的「國家」意識，神道歷史學者新田均指出，江戶時代，人們說的「國」指的是每個大名統治的「藩」。這點的確也反映在寶塚的幕末

大劇《維新回天・竜馬伝！——硬派・坂本竜馬III》（貴城主演，早霧的新公）之中：坂本龍馬怒斥桂小五郎「只是個長州人，不是日本人」，而桂小五郎則對於「日本人」這詞顯得茫然不解。

其實，也不只桂小五郎只知有「藩」，不知有「國」（現代意義），因為即使是在歐洲，「民族國家」的概念也是相當晚近才出現的。但是，到十九世紀時，「民族國家」概念已成為「進步」世界的主流，因此，日本在建立近代國家的過程中，為了建立民族國家所需的統一認同感以及恢復天皇的政治權力，勤王派的政治菁英以「王政復古」為政治願景並透過「萬事按照神武創業之始」的口號，從《記紀》中的神話建立了「在天

皇之下統一全國」的政權原型以否定「幕府」及「攝政」（「攝政」奪權，見〈開創日本最大氏族的中臣鎌足〉）。

由於神話的特質，創世神話的確常常成為建國論述之根源。

由於天孫降臨時，天照大神曾跟祂約定世代統治日本，而之後的神武天皇果然也不負使命建立起以天照大神為祭祀中心的政權。因此，「王政復古」的統治正當性倒也不會受到太多挑戰，然而，隨著世事發展，整個幕府時代，天皇早失去實質政治權力，淪為象徵。現代的明治天皇要如何「王政復古」？

建國工程當然也要有ＳＯＰ。因此，首要之務便是復興神道。天皇是所謂的天孫族，是「現人神」（あらひとがみ），因此，千年來，身為天照大神後裔的天皇，一直都負擔著最重

要的一件工作—祭祀。即使是在失去政治權力的這幾百年當中，以天照大神為中心的祭祀活動，仍是天皇職責。然而，這千年之間，由於佛教傳入並興盛，因此，造成本土的神道發展相形沒落，加上德川時代，佛教享有特權，因此，統治正當性來自天孫後裔的天皇自然是得先把天照大御神與須佐之男命請回來，雖不用罷黜眾佛，但要獨尊神道。為此，明治元年三月，新政府先頒布「神佛判然令」，讓「神佛分離」，復興「神道」。

十月時，天皇又至武藏一宮的冰川神社祭祀須佐之男命並宣佈「祭政一致」詔令，以重新強調天皇本身內蘊的神聖性來建立統治權力的正當性，明治四年七月，神道國教化的制度確立，明治五年，新政府又根據《日本書紀》中第一代天皇—神

42

武天皇即位日，制定了「紀元節」，因此，大政奉還之後，日本雖轉型為一個歐洲式的現代君主立憲政體，但日本皇權正當性的法源精神仍是要回到《記紀》來，透過跟古代記憶的連結以確立天皇的統治正當性。

隨著「神武創業精神」而推動的建國進程一路開展，到明治二十一年時，日本社會開始出現「大和民族」這個詞彙，一個按著《記紀》脈絡的「民族起源論述」漸漸成形，又一年，新政府發佈《大日本帝國憲法》，其第一條所宣告的「大日本帝國由萬世一系之天皇統治之」，反映了這個新政府的「和魂洋才」創業策略：根植本土神話傳統以確立日本主體性，學習西方制度典章並打造現代民族國家。

在天照大神後裔正逐步取回政治權力時，過程中曾發生過一個小插曲。明治八年，天照大神的另一位後裔，世代擔任出雲神社宮司的第八十代出雲國造千家尊福提出一個建議：他認為在國家神道事務局的神殿中，出雲的「所造天下大神」（就是讓國給天孫的須佐之男後裔大國主命）與天照大神當受同等的祭祀。然而，出雲的「所造天下大神」是國津神，亦即地方性神祇，而天照大神是天津神，即全國性的，兩神位階有別，結果就發生了十幾萬人捲入其中的「祭神爭論」事件。

出雲神社的宮司為什麼敢提出這麼大膽的要求呢？根據《記紀》，出雲神社宮司之祖是天穗日命，《須佐之男》劇中有提到祂的誕生過程：當年在高天原時，天照大神與須佐之男

曾舉行誓約儀式，須佐之男取天照大神簪髮的八尺瓊勾玉放入口中咬碎，吹出霧氣生出五柱神，其中之一就是天穗日命。後來，祂代表高天原勢力被派至葦原中國要求大國主命讓國給天孫，沒想到祂這一去，就媚附大國主命，再也不回高天原了。

後來，大國主命同意讓國，退隱進杵築神社，天穗日命被高天原集團指派去祭祀大國主命。也因此，直到十九世紀下半，天穗日命的後裔仍如其祖，忠誠地站在大國主命這一邊，捍衛祂的固有神權。二十一世紀時，天孫族的高圓宮家的典子女王與天穗日命後裔──出雲大社大官司之子千家國麿結婚，總算是讓出雲勢力與大和勢力這千年鬥爭落下一個美好結局。

儘管昭和天皇在二戰之後，以「人間宣言」[註1]終結了天孫族

的神性，然而，諸神的身影卻仍然清晰可辨，也依舊守護著屬於祂們的「葦原中國」。

註*1

《人間宣言》為一九四六年一月一日，昭和天皇對全日本發表的新年演說。通稱「新日本建設ニ関スル詔書（關於新日本建設的詔書）」。其中否定了日本天皇的神格，將天皇從「現人神」的地位變成僅具有人性的象徵性國家元首。

巫女當道之《邪馬台國之風》

嚴格說來，西元五世紀之前的日本古代史，是空白又充滿謎團的。因為日本當時並沒有發展出文字來，所以這個時期的古代史，以神話與傳說的形式存在是不足為奇的，事實上，連神武天皇是否是真實人物都有許多爭論。以《古事記》來說，上卷是神話，中卷是傳說，只有下卷才能被稱為歷史。這本來也不是什麼大問題，因為建國神話其實不需求精準，只要「給

47

個說法」，能夠說明最早的國家組織是如何形成的就可以了。

但是，偏偏鄰近的文明大國記下了一兩件跟日本列島上的統治組織「邪馬台國」交流往來的事，其中一筆還長達兩千字，從道里戶數、風土習俗、行政制度到島上各部落或王國間的「國際關係」皆有著墨，而這些事，《記紀》上居然連個斷簡殘篇般的線索也沒有。這就使得「大和」的身世成了一個考古學與歷史學上的難題。

照中國的資料，西元三世紀時，日本島上有三十餘國，共立一名為卑彌呼的巫女為王，建有一個頗具規模的政權，名「邪馬台國（yamataikoku）」。然而，若照其指示的地理方位去尋找，則邪馬台國根本就不存在於日本的陸地，而在遙遠的

南方海上。故而，邪馬台國到底位於日本何處，至今學界都沒有定論，此外，這個中國史書上稱為邪馬台國的倭人之國跟天孫系政權之間又有什麼關係呢？倭人女王到底是何人呢？邪馬台國或其鄰敵狗奴國跟之前與漢往來的那個漢倭奴國王的國有沒有什麼關係呢？這些問題一直困擾著日本的歷史學界，直到今日。也因此，這個天外飛來的記錄成為日本史上最大的謎團之一。二○一七年，明日海りお與仙名彩世主演的《邪馬台國之風》（邪馬台国の風），說的就是這個神秘的歷史之謎。

《邪馬台国の風》演出紀録

二〇一七年，花組，明日海りお、仙名彩世主演

・六月二日至七月十日，寶塚大劇場
・七月二十八日至八月二十七日，東京寶塚劇場
・タケヒコ∵明日海りお∵ヒミコ（マナ）（卑彌呼）∵仙名
彩世∵クコチヒコ∵芹香斗亜
・新人公演タケヒコ∵飛龍つかさ∵ヒミコ（マナ）（卑彌

呼）‥華優希；クコチヒコ‥聖乃あすか

・作、演出‥中村暁

謎の四世紀與倭華外交

　　寶塚有兩齣日本物以信史之前的日本為背景。一是以日本神道的重要神祇須佐之男為主角而開展的國家起源猜想（《須佐之男》），另一齣《邪馬台國之風》則是卑彌呼還沒變成女王之前的故事。由於相關資料都極有限，因此不免充滿神秘色彩，但也因此讓劇作家的創作空間相形擴大，成為討論「國家學」的絕佳課外補充。

　　就記載來看，須佐之男與奇稻田姬的主要活動範圍大都位

於今日本州北岸的島根縣東部，即律令國時代的出雲國。歷史學者門脇禎二認為出雲接受大和統治的年代不會早於六世紀末，比較可能是七世紀初時，出雲才服從以畿內為根據地的大和（大倭）王權。

這個大和（大倭）王權在興起之前的狀況當然非常不清楚，但是到四世紀末時，已是今日奈良地區相當有實力的統治勢力，並逐漸征服周圍的政權，到五世紀後半已成為一個以今日本州的畿內地方為中心的主要政治集團。不過，此時的倭王還只是一種部落氏族聯合盟主的代表者身分，絕對王權的建立要到飛鳥時代（見下一單元）。

總之，這個鄰近的中國習於稱為「倭國」的地區（此詞的

地域疆界其實非常不清楚，只能說是眾倭人之國），在西元二到三世紀間，或是兼併或是聯合，的確出現了一種各部族從分立狀態朝向合併的發展過程。這點，在《須佐之男》中，水夏希飾演的八崎大蛇就指出「大和為了自身利益而擴張侵略導致周圍許多國家被滅亡」。

從中國方面的史料可以看到這個政治變化。在當時，處於東亞的國家或社群，很難不跟今日中國領土上的各個政權發生關係。不管是朝貢、和親還征戰，跟中國之間的交流或衝突都難以避免。但因中國官方文件對這些衝突或交流都會留下或多或少的記錄，因此，也就留下了一些線索。班固《漢書·地理志》中便提到「樂浪海中有倭人，分為百餘國，以歲時來獻見

云。」因此，我們可以得知存在於日本列島上的諸多部落或王國與統治今日中國的政權王朝之正式交流早在西元一世紀便開始。《後漢書·東夷列傳》中則有更清楚的補充，西元五七年（建武中元二年），來的是倭奴國，「使人自稱大夫，倭國之極南界也」，西元一〇七年（安帝永初元年），又有倭國王帥升獻百餘名生口給漢朝廷，並表達朝見意願。

到二世紀末，即東漢桓、靈兩帝年間，曾有的百餘倭國因各部落間的混戰與兼併加劇，只剩下三十餘國，其中有部分已經形成了具備獨立王權、統治領域、統治組織以及外交機能的小王國。其中一些勢力較大的王國對外的關係相當活躍，不只與朝鮮半島以及更遠的漢帝國保持交流，其中有一國更曾與漢

末政權之一的曹魏往來密切，也因此得以存在於中國的史書中而廣為人知。這個國，被記錄為「邪馬台國」。

邪馬台國的資料，主要見於三世紀西晉陳壽的《三國志·魏書·烏丸鮮卑東夷傳》中的〈倭人〉條目。當時倭國上的某些小國因內亂攻伐逾年，最後共同推舉了一個巫女為王，名為卑彌呼，組成了一個以邪馬台國為權力中心的聯合政體。至於「卑彌呼」到底是名字還是頭銜，學界仍有爭論。

由於卑彌呼積極與曹魏往來且曹魏曾遣使至倭國，因此，曹魏政府的官方紀錄可說是保持了最詳細的信史前倭國資料。這段敘事約有兩千字，從道里風俗、政治民情、食衣住行等等皆有涉及。由其記載來看，顯然邪馬台國算是倭國中政治經濟

56

方面都較強盛的大國，並與其南邊的狗奴國時有爭伐（無法得知是爭奪資源的利益衝突還是爭奪政治的領導權）。

若中國記錄為真，則「邪馬台國」自然是今日稱為「日本國」的民族及國家起源之一。然而，因「邪馬台國」在《記紀》中完全沒有紀錄與線索，目前也沒有明確的考古物件可以進一步作參照，因此一直被視為日本史上的大謎團。特別是其與近畿地區大和王權之間的關係演變更是學界關心的重點。

日本此時沒有文字，因此根本不可能留下什麼紀錄，目前可考的有限文字記載都只能借助中國單方面的資料，然而，在第一千禧年時，地理位置遙遠兼國力微弱的「倭國」對歷來佔有中國的政權而言，重要性極低，不若與之有相當直接利益關

係的朝鮮半島諸國，由於毫無影響性，因此，中國方面的著墨自然不會太多。也就是說，中國史書對於倭國倭人的記錄是被動的，有使者來當然就會有官方記錄，沒來也就算了，這種「朝貢」因不具備政治上真正從屬的權力關係，所以，就連為什麼沒來或那邊發生了什麼事，中國方面都不會特別在意。於是，就這樣出現了日本史上所謂的「謎の四世紀」。

為什麼會說是「謎樣」呢？因為這段時間，曾在中國史書上不定期出現的倭人或倭國，以及三世紀時曇花一現的邪馬台國與狗奴國等等都「突然從中國歷史上消失了」。倭人再也沒去中國交流或朝貢，中國方面也沒有任何關於他們的最新消息。根據《晉書·四夷傳》記載，卑彌呼逝世後，繼

58

位的女王壹與仍舊與曹魏方面保持密切的獻貢交流（西元

二六三、二六四、二六五、二六六年）

（二六六年）十一月己卯，女王（理論上是邪馬台國的壹與）

派人來獻方物之後，就再也沒有消息。

晉國與倭國之間的官方關係非常淺。當然，對晉帝國來說，

倭國沒來朝貢根本不是值得重視的事，畢竟，司馬炎稱帝後，

最重要的事情是消滅掉南邊的東吳，之後，因北方民族日趨強

大，更讓晉帝國疲於應付。飛鳥時代之前，倭國與華夏中原各

帝國之間的官方關係可能還沒有民間的貿易及文化交流來得深。

因為即使是關係最密切的邪馬台國與曹魏，在邪馬台國與狗奴

國的戰爭當中，曹魏也只是派個使節團去「大國介入協調」，

並不曾也無意派兵協助，這也說明了「親魏倭王」這樣的頭銜，公關結盟及友好意義為多，沒有實質上的政治從屬關係，因為從結果來看，曹魏似乎並不認為己方有協助邪馬台國抵抗狗奴國的責任與義務。

從資料來看，不只倭國女王從「中國歷史消失」，連其他的倭國也杳然無影。當倭人再度出現在中國朝廷時，已經是將近一百五十年後的晉安帝時期了。[註2] 此時，整個東亞大陸權力結構大洗牌，北方民族南下，強權迭起，各據一方，晉帝國已近尾聲，晉王室自身難保，還來不及了解空白是怎麼回事，晉朝就在西元四二〇年被掌權重臣篡位而覆亡了，真的是王位怎麼來的就會怎麼失去（司馬炎篡位得天下）。從此，今日稱為

「中國」的疆域充滿各自獨立的政權，中國史稱為「南北朝」。由官方資料來看，晉安帝後，倭國又開始出現在中國歷史舞台上，並繼續跟「南朝」劉宋保持朝貢關係。至於是不是只跟南朝政權保持朝貢關係就有待進一步研究，畢竟中華朝貢系統的特色之一是「無排他性」。

當然，從中國的史書上消失，只不過表示中國方面沒有倭國的消息，並不等於倭人在自己的歷史舞台上消失。相反地，在這個所謂的「空白的四世紀」期間，本州島南部的奈良盆地出現了大量巨石墓或大型的前方後圓墳丘墓，這些墳墓被稱為「古墳」，是那段期間的獨特建物。然而，因毫無線索，更增加了謎的四世紀的神秘性。由於僅知卑彌呼死後，「作大塚」，

因此，古墓成了現代遊戲「卑彌呼」中被大大發揮的重點。

那麼，這一百五十年間，倭國到底發生了什麼事呢？

根據《宋書·夷蠻列傳》，倭王自己說他們忙著爭戰吞併，

「東征毛人五十五國，西服眾夷六十六國，渡平海北九十五國」。也就是說，倭國發生了翻天覆地的變化，因此，現在再度出現在中國舞台上的倭王已經不再只是個部落聯合代表者，而是一個準統一王國的領導者。至於此時的南朝宋帝，只不過是今日稱為中國的領土上的眾多帝王之一罷了。兩方因著各自政治實力的消長，權力關係已經開始出現微妙的轉變，只是，此時的「天朝」皇帝顯然並沒有意識到，來自日出處的倭人正在努力趕路以追上昔日只能仰望的偉大天朝。

再度現身中國史的倭王已非吳下阿蒙。天照大神的子孫一直在趕路。最後，在第二千禧年將盡的一八九五年，振作有成的大和朝廷擊敗了大清帝國，成為東亞第一強國。也許，這就是倭人的「大和精神」：不管起跑點多落後，只要贏在終點就可以了，一如寶塚的TOP。

註*1

「宣帝之平公孫氏也，其女王遣使至帶方朝見，其後貢聘不絕。及文帝作相，又數至。泰始初（二六五年），遣使重譯入貢。」宣帝是司馬懿，文帝則是司馬昭。泰始是司馬炎稱帝後的年號。

註*2

《晉書・安帝紀》：「義熙九年（四一三年）是歲，高句麗、倭國及西南夷銅頭大師並獻方物。」

祭政合一的「卑彌呼式政體」

花組首席娘役仙名彩世大劇場披露目公演的《邪馬台國之風》，是以日本史上的謎樣女王卑彌呼為主角所虛構的歷史奇幻劇。就內容來說，算是卑彌呼女王前傳。講的是 Mana 在被立為女王之前的經歷。

目前學界一般認為卑彌呼是真有其人，但是，到底是日本史上的誰則眾說紛紜。此外，卑彌呼是名字還是頭銜也未有定論。在《三國志》的〈倭人〉條目中，雖然對邪馬台國有不少

敘述，但是與卑彌呼本人相關的記錄就只有幾句：「倭國亂，相攻伐歷年，乃共立一女子為王，名曰卑彌呼，能惑眾，年已長大，無夫婿，有男弟佐治國。自為王以來，少有見者。以婢千人自侍，唯有男子一人給飲食，傳辭出入。居處宮室樓觀，城柵嚴設，常有人持兵守衛。」由於其身分如謎，加上現有的歷史資料將之描述為一個「有魔法神力」的女王，因此深受各種神怪魔幻類作品的喜愛。由於創作者的想像力大爆發，因此以「卑彌呼」跟邪馬台國為主題的相關手遊、小說、電影多不勝舉。

根據史載，很明顯地，這位不知來歷的女子之所以能夠在眾男王爭戰不下的權力鬥爭中脫穎而出成為共主，理由就是她

65

能夠「與神溝通」。劇中，Mana 告訴武彥，她擁有聽神諭以預知未來的能力，因此，她要前往邪馬台國成為巫女，希望自己的力量能幫助人民恢復和平的生活。

Mana 就是人類學上所謂的「巫師」（shaman），或是華夏上古文化中所謂的「能齋肅事神明者」。「巫」的歷史悠久，原始社會的部落共同體幾乎都有這樣的一種專業人員，他們能運用超自然力量，或者說有能力與神靈鬼溝通（至於方法，可能是神靈附體或者龜筮），因此成為人與神鬼之間的媒介或代言人。民俗學家中山太郎爬梳日本的古籍為咒術集團單位，這點，〈倭人〉條目亦有類似的觀察結果，據其敘述，邪馬台國仍是一個巫術文化盛行的社會：「其俗舉事

66

行來，有所云為，輒灼骨而卜，以占吉凶，先告所卜，其辭如令龜法，視火坼占兆。」若果，在這樣的社會背景下，一個有「事鬼道」能力的女性能夠晉身統治階級也就不令人意外了。

在原始社會中，能通神降鬼的「巫」多半具有很大的權威及極高的地位，因為這是一種特權般的宗教權利。然而，「巫」可不是自己說我有預知能力就行的。她必須能證明才能服眾。反之，只要她能證明，她的權威就可以得到確定而被信服。因此，當劇中眾王一見到卑彌呼能夠在黑暗中召喚光明時，態度不但立刻轉變且發誓不再有反女王的行為就是邏輯之必然。

只是，邪馬台國的巫女變女王，顯然只是個偶然的結果：因為「其國本亦以男子為王」，只是因為無法靠武力得到新的

權力平衡，重建秩序，不得已才選一個「大家都能接受的人」，畢竟，在這種「相攻伐歷年」的狀況下，任一部落氏族顯然都非良好人選。此外，在一個巫術活動仍盛行的社會中，能事鬼神，才能預知利害吉凶禍福並行動。既然眾王的重大行動本來就得請鬼神指導加上靠武力卻解決不了問題，那麼讓能與鬼神溝通的巫女當共主，也是自然合理之最佳解。事實上，在人類歷史上的古代社會，以巫女或祭司佐政或是政祭合一的政治形式是相當普遍的。《尚書‧洪範篇》便記錄了殷政治文化的相似特質：君王無分大小事，都得請鬼神指導。而張光直教授的研究亦指出，商代是一個宗教權力與國家機器結合在一起的社會，商王本身就是巫祝集團的領袖。事實上，商、周朝廷內都設有正式的神鬼事務交流職位（祝、宗、卜、史），而且地位

崇高，可知與鬼神交流在文明的初階段是多麼重要的事。

從人類學的角度來看，卑彌呼被立為女王的這個結果，可說她已經從人類學者所稱的「巫師」（shaman）轉為與政治權力結合的祭司（priest）。雖然目前因為資料過少而無法作進一步的推斷，加上沒有更早的史料或考古可以作為參照，但是祭政合一的「卑彌呼式政體」模式，似乎也啟發了之後的統治集團。因為不管是出雲國造還是大和天皇，祭祀都是他們的特有宗教權利，也因為這個權利，他們具有成為政治領袖的合法資格。例如出雲集團順服大和集團後，出雲國造仍保持其固有的祭祀權與職責，而天皇在失去政治權力的漫長時間裡，主要的存在功能亦是祭祀意義，這一點可說是日本政體最獨特之處。

我的「巫」女不是你的「女巫」

《魏書》的〈倭人〉條目上說卑彌呼「事鬼道，能惑眾」、「無夫婿」、「自為王以來，少有見者」、「居處宮室樓觀，城柵嚴設，常有人持兵守衛」。從這些敘述可知，卑彌呼應該是個「巫」女，因此，京都大學的漢學家內藤湖南認為卑彌呼大概是《日本書紀》中，建立伊勢神宮的倭姬命，並在日本武尊統一日本時給了他開國三神器之一的草薙劍。津田左右吉則認為卑彌呼應該只是九州地區的一位女酋長，不可能是日本的

任何一位天皇。對於這個謎樣的卑彌呼，東京大學東洋史學教授白鳥庫吉則主張，「與其將之視作親自裁斷軍國政務的世俗英明勇武君主，不如看成是一個閉居深宮、從事祭祀，奉神意而收攬民心的宗教君王。」

定義上來說，日本古文化中的「巫」女並不是西洋文化中那種能召喚惡靈、擁有神秘邪力的女巫，而是專職奉侍神明的女性。事實上，由皇族女性出任巫女事奉天照大神的傳統由來已久，按《日本書紀》，首位擔任這個神聖職務的皇族女性是崇神天皇的女兒豐鍬入姬命，垂仁天皇的女兒倭姬命則按神託為天照大神建了伊勢神宮。《あかねさす紫の花》中的額田女王，據說也曾是一名巫女。到飛鳥時代，這個傳統演變成「齋

王制度」，其中，等級最高的齋宮稱為齋皇女，由未婚內親王和女王在伊勢神宮和賀茂神社擔任巫女，代替天皇祭祀天照大神。根據中山太郎、柳田國男、折口信夫等學者的研究，日本的巫女（ふじょ）主要可分為兩大項，一是奉職於神社的「神子」（みこ），另一種則是民間口寄系的「市子」，兩者都可再細分為多種（見附錄）。

寶塚劇本所刻畫的卑彌呼，大抵是這些學說的綜合形象，而從仙名マナ與明日海武彥的初相遇，她身上掛著的那條綠色勾玉（後來則在武彥身上）以及在宮中時，她手上所持的銅鏡（八咫鏡），加上從黑暗中召喚光明的橋段，都可以得出她事奉天照大神的結論。因為勾玉、八咫鏡及前述的草薙劍是大和

政權最重要的「開國三神器」。

當然，根據現有的資料，我們實無法確知卑彌呼事奉的神明是不是天照大神。在尚無統一政治權力的原始初民的社會裡，宗教祭祀多半也未統合歸整，因此，各部落往往都有其主祀的信仰中心。日本列島上，小國林立，神祇眾多，除了巫術活動頗發達外，沒有其他資料可以證明邪馬台國的信仰中心是太陽，只知卑彌呼女王的統治權來自於宗教權威。至於《魏書》中所謂的「鬼道」，顯然是一種對異文化的無知而產生的偏見，因為當時代的人只能以自身熟悉的文化背景（東漢末年誕生的符水道教，即太平道跟五斗米道）去理解異國的信仰系統，在不熟悉神道的情況之下，自然地將「殿社」當成「樓觀」，把倭

73

人傳統的「神道」視為「鬼道」。

事實上，卑彌呼被當成一個獨立個體來研究的時間並不長，因為日本八世紀時編纂而成的《日本書紀》，把《魏書》的〈倭人〉條目部分資料直接抄進神功皇后紀（三九、四〇、四三年）中。因此，近千年來，官方都認定邪馬台國就是畿內一帶的大和政權，卑彌呼就是神功皇后。一直到十八世紀初，新井白石開始質疑《日本書紀》的紀載，挑戰邪馬台國大和說的論點及各種新假設才開始蔚為討論。當然，這主要也是因為近代之前的人對於「歷史」的關注與需求跟現代完全不同，因此邪馬台國的真實地理位置並不是太重要的事，並沒人會去深入研究。

日本古代史學家井上光貞曾言：「在闡述日本國家的起源

時，考古學不是萬能的。因為考古學方面的遺跡和遺物只是流傳下來的原始、古代人生活的痕跡。只要未發現刻有文字的遺物，那就不可能掌握政治過程和社會組織。」的確，如果沒有相關記錄的資料，則出土的文物就是「謎」。然而，如果沒有文物，只有文字資料，要闡述這個問題，也一樣困難重重，特別是只有一方說法時，這些資料雖是路標，但也同時是陷阱。

此外，因為文化歧異所造成的誤解與誤讀，更是讓研究進入迷宮出不來的錯誤地圖。在邪馬台國的這個主題上，因一直同時存在著這些問題，導致謎團重重，至今仍是歷史學界與考古學界的艱鉅挑戰。

附：巫女屬性與類別一覽表

在現代之前，巫女是神道中非常重要的角色。平安年代中期的宮廷學者藤原恆明在《新猿樂記》中提到「四御許者覡女也，占卜、神遊、寄舷、口寄之上手也」。換句話說，她們的主要職責便是從事「敬神」、「降神」或「問神」等所謂的巫事，其內容除了神樂舞、祈禱之外，還有占卜、接受神旨，甚至讓神明或靈魂附身，擔任其代言人或以自身的神力和神明或生靈、死魂等等直接溝通問事。

日本民俗學者及人類學者從古籍與田野中整理出日本前現代的各式各樣「巫女」，將之分為兩大類，一是所謂的神和系，主要是奉職於神社的「神子（みこ）」，由於神道曾是國家政治體系的一環，因此其中不少都是屬於神祇官。神子中最高級的當屬伊勢神宮的皇族巫女（稱齋宮），由於多由內親王擔任，因此地位尊貴。前文中提到的天宇姬、卑彌呼等都是屬於這一類的高級神子。

另一種則是廣泛散布於民間市井的口寄系「市子」。前現代社會中，宗教所承擔的社會職能相當廣泛多元，與人民生活息息相關，由於婚喪喜慶、供養、驅邪避災等都脫不了神明鬼魂怨靈，因此，巫女類型繁多，有不屬於任何神社，以祈禱或

託宣為業的流動性神子，或能施咒術的靈媒、亦有巫娼等等。

至於現代的日本巫女（みこ、ふじょ，又稱為「神子（みこ）」），指的是日本神社中輔助神職的助手、負責神社庶務並擔任儀式中神樂舞的女性，已不具古代靈媒的身份，是一般未婚女性都能夠進入的職業。

神和系

- 神子
- 齋宮　《伊勢皇大神宮；日本書紀》
- 齋院　《賀茂神社；延喜式》
- 阿禮乎止賣　《賀茂神社；類聚國史》

・片巫《～；古語拾遺》

・肬巫《～；古語拾遺》

・大御巫《宮中八神殿；延喜式》

・御巫《宮中祭神奉仕；延喜式》

・巫覡《～；和名類聚抄》

・キネ《～；古今和歌集》

・姉子《～；松屋筆記》

・古曽《～；日本書紀》

・物忌《伊勢皇大神宮；太神宮儀式帳》

・宮能賣《三輪神社；大三輪神三社鎮座次第》

・玉依媛《賀茂神社；秦氏本系帳》

- 惣ノ市《熱田神宮；鹽尻》

- 娍《香取神宮；香取文集纂》

- ヲソメ《吉備津神社；吉備見聞錄》

- 齋子《松尾神社；伊呂波字類抄》

- 神齋《春日大原野兩社；三代實錄》

- 物忌《鹿嶋神宮；鹿嶋志》

- 內侍《嚴嶋神社；山槐記》

- 大市《諏訪神社；諏訪神社資料》

- 若《鹽竈神社；鹽社略史》

- 女別當《羽黑神社；出羽國風土略記》

- 湯立巫女《在各所神社；～》

80

口寄系

- 市子 《行於全國；吾妻鏡》
- イタコ 《陸奧及諸鄰國；民族二卷三號》
- アリマサ 《陸奧國部分；津輕舊事談》
- インヂコ 《羽後國由利郡地方；日本風俗之新研究》
- 座頭嬶 《羽後國仙北郡；鄉土研究四卷五號》
- 座下し 《羽後國仙北郡；鈴木久治氏》
- 盲女僧 《陸中國部分；東磐井郡誌》
- ワカ 《陸前國大半；牡鹿郡誌》
- オカミン 《陸前登米町地方；登米郡史》
- オカミンサマ 《陸前國志田郡地方；わが古川》

・オワカ《岩代國大沼郡地方；坂内青嵐氏》

・ワカミコ《岩代國南會津郡地方；新編常陸國誌》

・アガタカタリ《磐城國石城郡一部古語；佐坂通孝氏

縣《磐城國石城郡植野村地方；土俗與傳說一巻二號》

・笹帚き《常陸國久慈郡部分；栗木三次氏》

・モリコ《常陸國新治郡地方；濱田德太郎氏》

・大弓《常陸國水戶地方；新編常陸國誌卷十二》

梓巫女《關東大部分；中山太郎採集》

口寄せ《關東大部分；中山太郎採集》

・ノノウ《信濃國小縣郡地方；角田千里氏》

・旅女郎《長野市附近；長野新聞》

・イチイ《武藏國松本市地方；胡桃澤勘内氏》

・マンチ《越後國小千古町地方；酒井宇吉氏》

・モリ《越後國糸魚川町地方；木嶋辰次郎氏》

・白湯文字《甲斐國部分；内藤文吉氏》

・寄せ巫女《三河國苅谷郡地方；加藤嚴氏》

・口寄せ巫女《美濃國加茂郡地方；林魁一氏》

・叩き巫女《播磨國；物類稱呼卷一》

・歩き巫女《大和奈良地方；大乘院雜事記》

・飯綱《丹波國何鹿郡地方；民族與歷史》

・コンガラサマ《備前國邑久郡地方；時實默水氏》

・刀自話《出雲の一部；郷土研究》

・ヲシヘ《石見國；郷土研究一卷一號》

・ナヲシ《中國邊；物類稱呼卷一》

・トリデ《筑後國古語；筑後地鑑》

・俌《土佐國；郷土研究》

・イチジョウ《筑後國直方町地方；青山大麓氏》

・狐憑《肥前國唐津地方；倉敷定氏》

・ユタ《琉球；古琉球》

・ヤカミシュ《伊豆國新嶋；人類學雜誌一零九號》

・ツス《アイヌ族；アイヌ研究》

・降し巫女《地域不明；關秘錄》

・一殿《地域不明；神道名目類聚抄》

從大王到天皇

讓我們把時間快轉到西元六世紀末、七世紀初。此時離邪馬台國卑彌呼女王，已經超過了三百年，但日本列島上的政治社會體制，並沒有多大的改變。列島的統治權也還像卑彌呼時期的小國（部落）林立一般，分散在掌管中央以及地方事務的大大小小豪族手上。此時對巫女神通力的期待，已經轉化成了對王族血統濃厚的講究。但是此時對於倭國「大王」的繼承優先順序，並沒有明確的共識。王族成員體內的高貴血統，只帶給了他們大王的候選資格，而非繼承王位的絕對權利。究竟哪位成員能當上大王，靠的是豪族首領之間的推舉。在這種情況下產生的大王雖然名為倭國的最高統治者，實際上只是倭國豪族間的共主。

然而，在往後短短的一百多年間，列島上的政治局勢產生了徹底的變化。「天皇」取代了「大王」，成為真正的權力中心；條文化的律令取代了豪族間的口頭協商，成為政治管理的基礎。固然這個律令取代了豪族間的口頭協商，律令也有無法彰顯的時期，各種勢力間的幕後協商更是永遠不會徹底消失，但一個更接近現代的我們所認識的「日本國」體制在這個時期正式誕生了。

造成這個巨大歷史改變的，便是出現在寶塚名劇《あかねさす紫の花》中的幾位人物：爭奪額田女王的中大兄皇子（史稱天智天皇）與大海人皇子（天武天皇），以策略聞名、忠心輔佐中大兄皇子的中臣鐮足，以及嫁給了大海人皇子的中大兄之女鸕野讚良皇女（持統天皇）。

《あかねさす紫の花》演出記錄

・劇名《あかねさす紫の花》出自《萬葉集》中，額田女王所作的和歌。

・作：柴田侑宏

・作曲：寺田瀧雄

・歷代演出：柴田侑宏、尾上菊之丞、大野拓史

・特色：經常根據主演男役的特色調整角色比重；經常由首席、二番、三番男役進行役替。

・明日海りお是目前為止，唯一在同一公演中役替演出中大兄皇子、大海人皇子的人。

			公演日期		
	2		1		
	1977 年 雪組		1976 年 花組		
11/1-11/28	7/1–8/9		2/19–3/23		公演日期
東寶	寶大		寶大		劇場
汀夏子：大海人	東千晃：額田		榛名由梨：中大兄		主要角色分配
麻実れい：中大兄			上原まり：額田		
常花代：天比古			安奈淳：大海人		
			松あきら：天比古		

89

5	4	3
2002 年 花組	1996 年 雪組	1995 年 雪組
8/3–8/25	4/13–5/5	11/10–12/18
博多座	全國公演	寶大
春野寿美礼：中大兄 大鳥れい：額田 瀬奈じゅん：大海人 愛音羽麗：天比古	一路真輝：大海人 花總まり：額田 轟悠：中大兄 高倉京：天比古	一路真輝：大海人 花總まり：額田 高嶺ふぶき：中大兄、天比古 轟悠：中大兄、天比古

7	6	
2018 年 花組	2006 年 月組	
5/4–5/26	1/31–2/20	1/31–2/20
博多座	全國	中日
明日海りお：中大兄、大海人 柚香光：大海人、天比古 仙名彩世：額田 鳳月杏：中大兄、天比古	瀬奈じゅん：大海人 彩乃かなみ：額田 霧矢大夢、大空祐飛：中大兄 彩那音、龍真咲：天比古	

乙巳之變與中大兄皇子的崛起

乙巳之變發生在皇極天皇在位的第四年。皇極天皇諱寶女王，她是中大兄、大海人的母親，也就是《あかねさす紫の花》劇中，以婆婆身分跟額田女王談心時，批評兒子中大兄的政治手腕未免也厲害過了頭的那位齊明天皇（京三紗飾）。換言之，齊明天皇就是皇極天皇。

但為什麼同一個人，會有皇極天皇、齊明天皇兩個稱呼呢？

這是因為寶女王為舒明天皇的皇后，並且在舒明天皇死後即位，

史稱皇極天皇。乙巳之變發生，皇極天皇退位，但幾年後又被中大兄請出來重祚，也就是再度成為天皇。第二度擔任天皇時期的寶女王，歷史上不再稱為皇極天皇，而是改稱為齊明天皇。

從即位，到退位、再即位，寶女王的一生的際遇，要說是因為中大兄這個兒子太過能幹，其實也不為過。但這些政治波折何以非得捲入她不可，恐怕還是得追溯到寶女王身上所帶有的蘇我氏血統（參考蘇我世系圖）才行。

蘇我氏原本便是參與中央政治的豪族之一。宣化天皇（536—539）時，蘇我稻目被任命為大臣（參考〈氏姓制度〉），稻目把女兒堅塩媛與小姊君都嫁給成為下一任天皇的欽明天皇（539—571），兩位女兒又生了眾多子女，從此蘇

我氏權勢高漲。之後的蘇我馬子以大臣兼外戚的身分，操縱朝政以及天皇的廢立長達五十年。舒明天皇和皇極天皇也都是在蘇我馬子之子蘇我蝦夷的掌控跟挑選下，登上天皇位的。

皇極天皇即位後，蘇我蝦夷自行決定把職位轉讓給兒子蘇我入鹿。入鹿比父祖更為跋扈。當時的天皇繼任人選中，以厩戶皇子（聖德太子）之子山背大兄皇子與古人大兄皇子最有聲望。這兩位可能人選其實也都帶有蘇我族血統，但入鹿決定支持古人大兄皇子之後，就乾脆帶兵逼死了礙眼的山背大兄皇子一家人。蘇我入鹿的蠻橫自然造就了一批在暗地裡集結的反對人士。

集結反對人士的幕後黑手是中臣鎌足（瀨戶 かずや 飾）。

94

他暗中與皇太子中大兄結為好友。為了離間蘇我氏族成員之間的感情，中大兄又聽從中臣鐮足的建議，娶了蘇我族旁支的蘇我倉山田石川麻呂的女兒為妻。不過，中大兄這邊所能集結的力量，還是不足以跟蘇我入鹿正面衝突。此時恰逢新羅、百濟、高句麗三國使臣前來拜見皇極天皇，中大兄等人決定趁這時機暗殺入鹿。

皇極天皇四年六月十二日，蘇我入鹿如期出席韓使拜見典禮，而且中大兄的手下，以外交禮儀為藉口，鬆懈入鹿心防。蘇我入鹿隻身入殿，既沒有帶隨身武器，也沒有帶任何一位隨從。眼看暗殺行動就要順利施行，沒想到一夥刺客竟然被入鹿的氣勢震懾而怯場了。蘇我倉山田石川麻呂負責朗讀使者上表

文，但他因心虛緊張而全身大汗，聲音顫抖到被不知死期將至的入鹿責問：「你到底在抖什麼？」負責動手斬殺入鹿的兩位刺客也因為太害怕而不敢上前。中大兄皇子察覺這些人不中用，當機立斷，自己衝出來，砍了入鹿一刀。受此激勵，一夥人才鼓起勇氣，把入鹿亂刀砍死在皇極天皇面前。

入鹿死後，中大兄趕緊出宮備戰。蘇我蝦夷接獲兒子慘死的消息後，也立即在自宅招集人馬。一天後局勢漸趨明朗，蘇我蝦夷眾叛親離。眼看大勢已去，蘇我蝦夷放火自盡，連最後一仗都沒打。蘇我氏本宗至此滅亡，旁支的倉山田石川麻呂在乙巳之變後升任右大臣，但五年後就因被密告謀反，同樣落到了全家一起自殺的結局。那之後，蘇我一族就再也沒能恢復往

日的光輝。

　　暗殺蘇我入鹿的事變血淋淋的發生在皇極天皇的面前，飽受驚嚇的她立即宣布要讓位給兒子中大兄。不過中大兄可能為了避免被批評是貪圖皇位而發動政變，就轉而推薦原本聲望不高、政治實力不高的輕皇子，也就是皇極天皇的弟弟。輕皇子再三推辭，建議由早前蘇我入鹿支持的古人大兄皇子出任天皇。

　　但古人大兄後盾已失，怎麼還敢肖想大位呢。他趕緊推辭，並且立即出家，離開都城，以表明再也沒有競爭皇位的心跡。最終還是由輕皇子即位，史稱孝德天皇，且依舊以中大兄為皇太子。從這時起，政治大權就操在中大兄的手上。幾個月後，中大兄就以謀反的罪名，逼死了古人大兄。

蘇我氏雖然已敗，但靠著層層聯姻，蘇我氏的血統早就滲透了皇族成員。中大兄的母親皇極天皇便帶有蘇我稻目之女蘇我堅塩媛的血統，再經過中大兄流傳到當今天皇身上。蘇我氏血統，也可算是顯赫地保存了下來吧。

◆　從一九九五年到二〇〇六年《あかねさす紫の花》的齊明天皇，都是由京三紗飾演。

◆　月組彩輝直的首席披露目《飛鳥夕映え―蘇我入鹿》演的便是蘇我入鹿的一生。其中，幼兒時期的入鹿是由明日海飾演。

◆　蘇我馬子、蘇我蝦夷、蘇我入鹿，三人的名字都與動物

98

有關。有人認為是被後來的史官醜化了（蝦夷一族的史事，見〈《阿弖流為 ATERUI》與征夷大將軍的由來〉），這些並不是他們本名，但也有人認為可能與當時崇敬動物的民族信仰有關。

◆ 奈良談山神社藏有江戶時期所繪《多武峰緣起繪卷》，描繪了中臣鎌足一生事跡，包括乙巳之變。在奈良女子大學網站可以看到完整電子版繪卷 http://mahoroba.lib.nara-wu.ac.jp/y06/tounomine/index.html。

◆ 蘇我入鹿首塚在奈良飛鳥寺西側，飛鳥板蓋宮（乙巳之變現場）遺跡附近。

99

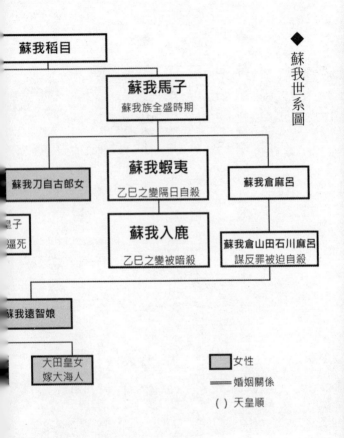

◆蘇我世系圖

蘇我稻目

蘇我馬子
蘇我族全盛時期

蘇我刀自古郎女

蘇我蝦夷
乙巳之變隔日自殺

蘇我倉麻呂

皇子
逼死

蘇我入鹿
乙巳之變被暗殺

蘇我倉山田石川麻呂
謀反罪被迫自殺

蘇我遠智娘

大田皇女
嫁大海人

女性
—— 婚姻關係
() 天皇順

100

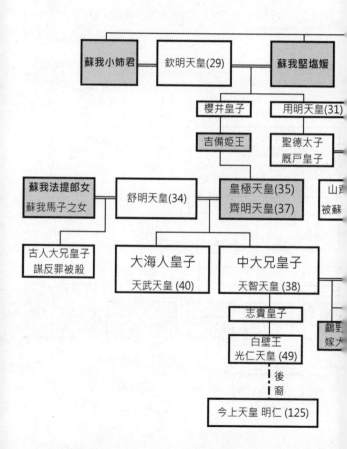

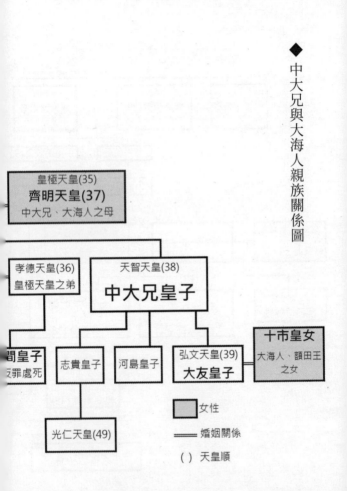

◆中大兄與大海人親族關係圖

皇極天皇(35) **齊明天皇(37)** 中大兄、大海人之母	

孝德天皇(36) 皇極天皇之弟

天智天皇(38) **中大兄皇子**

十市皇女 大海人、額田王之女

間皇子 之罪處死

志貴皇子

河島皇子

弘文天皇(39) **大友皇子**

光仁天皇(49)

女性

──── 婚姻關係

（　） 天皇順

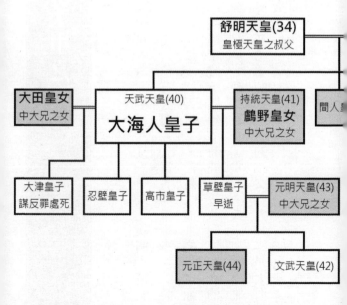

叔姪相爭的壬申之亂

天智天皇十年（西元六六七年）九月，中大兄病倒，情況一直沒有好轉。一個月後，他召大海人入宮，商量後事。此時離中大兄正式即位天皇（即天智天皇），冊封大海人為皇位繼承者「皇太弟」，已經過了將近四年的時間。按我們一般人的常理推想，中大兄這番召見，應當是為了給大海人未來國事施政的最後囑咐，並且拜託弟弟照顧自己的子女，尤其既是大海人姪子、又是女婿的大友皇子。

然而，大海人入宮前，便已被友人蘇我安倍呂忠告：此趟入宮務必謹言慎行。在這個極可能是兄弟倆此生最後一次見面的場合，安倍呂是故意來亂的嗎？一千四百多年後的我們，稍回顧當時的政治局勢，便可曉得安倍呂的忠告並非危言聳聽。

前一年的十一月，中大兄為大友皇子創造了一個新職位「太政大臣」。疼兒子而給他一官半職是人之常情，但中大兄把太政大臣的位階定在百官之上，負責掌管一切政事。這個舉動很難不讓人解讀成中大兄對皇位繼承者的想法，已經有了改變。況且，就算中大兄沒有改立皇位繼承者的打算，也難保大友皇子沒有搶奪的野心。

同一時段的皇位競爭者，因為皇族之間不斷近親聯姻，其

105

實血緣都極為相近。《あかねさす紫の花》裡，中大兄對額田女王坦承，就算有間皇子（帆純まひろ飾）無罪也得除去，這位有間皇承就是中大兄的親表弟。古人大兄皇子在乙巳之變後被中大兄逼死，這兩人根本是同父異母兄弟，而且中大兄還娶了古人大兄的女兒倭姬王為正妃。所以，與其說近親聯姻讓競爭者之間都留著同樣高貴純正的血統，不如說皇位爭奪戰的勝利者，往往只能是有辦法斬斷層層情感阻礙的那位。

在「慧劍斬情絲」上有如此輝煌紀錄的中大兄面前，如果大海人仗著中大兄和他是同父同母，而且中大兄還把自己的四個女兒（《あかねさす紫の花》裡提到兩位，實際上一共是四位）嫁給他，又讓大友皇子（愛乃一真飾）娶了大海人與額田

女王所生的十市皇女（音くり寿飾）為正妃，就以為自己有了免死金牌，那就太天真了。

究竟蘇我安倍呂是否掌握了什麼證據，是否曉得某些不利於大海人事情即將發生，我們現在已經無法得知。但這個時刻，對大海人皇子來說，絕不可因親情干擾而疏忽了自我保護，否則不只皇位，連身家性命都很可能一起丟掉。蘇我安倍呂的忠告，想必就是要提醒大海人這點。

大海人沒有掉以輕心。當病榻上的中大兄提到皇位後繼一事時，大海人趕緊懇辭，推薦由皇后倭姬王稱制攝政，大友皇子擔任皇太子。為了取得中大兄的信任，大海人當下就在兄長面前招來法師為自己剃度出家，出宮回家後又馬上收拾包袱，

即刻離開都城近江，前往吉野山上隱居。大海人的策略奏效，可能多少喚起了中大兄的手足之情吧，中大兄並沒有派兵追殺「辭職」了的弟弟大海人。

十二月初，中大兄崩卒。隔年的六月，大海人離開吉野往東行，一路徵召地方豪族與他共同進攻大友皇子的近江政權。大友皇子也努力動員，雖然不如大海人那方順利，也集結了相當龐大的軍隊。日本古代史上最大的內戰就此爆發，史稱「壬申之亂」。幾次激戰之後，七月底，大友皇子戰敗自殺，亂事至此結束。半年後，大海人捨棄中大兄與大友皇子在近江營造的宮殿，遷都飛鳥正式即位，史稱天武天皇。

◆

現今花組首席明日海在二〇〇六年月組全國公演的《あか

ねさす紫の花》中飾演大友皇子，有機會看到此劇的同學，

不要錯過喔。

氏姓制度下的天比古

從西元三世紀中起，以「大王」為中心的大和政權漸漸統一日本列島。不過一直到西元七世紀初，政治運作都是靠大王與豪族領袖們共同協商決定。大王還像是聯盟的主席，權力相當有限，不是我們印象中那種擁有乾坤獨斷權力的皇帝。

當時的豪族靠著血緣、婚姻等關係，構成被稱為「氏」的組織。除了政治協商之外，維持政權所需要的各類工作也是以「氏」為單位分包出去，而不是按職務所需，個別錄用有才能

的人。例如中臣氏便是個專門從事神職工作的氏族，因為職務性質介於人神之間，就乾脆以此命名。大伴、物部也同樣是以承包到職務類別作為氏族名稱。至於蘇我氏、葛城氏，則是以氏族所在地為名。

按照氏族首領的政治地位高低，大王又賜與他們不同等級的「姓」。例如等級最高的「臣」姓，包括了蘇我氏、葛城氏，「連」姓則包括大伴氏、物部氏、中臣氏。當時的中樞決策者稱為大臣、大連，因為他們一定是擁有「臣」、「連」這兩姓的氏族領袖，其他姓氏者能力再高，也不可擔任。

雄踞一方的地方豪族姓「君」，弱一些的地方豪族則姓「直」。這些氏姓的地方豪族雖然不能參予政治中樞的運作，

但獲得大王賜姓，等於是在大和政權中的地位獲得了認證。

後來又漸漸把負責軍事、財政、祭祀、外交等等各種行政庶務的氏族分出，給予他們比連低一等的新姓……「伴」、「造」，例如負責製作弓箭的弓削氏。

被弓削氏所統領的人民兼製作弓箭的工作人員統稱為弓削部。《あかねさす紫の花》的天比古，看起來應當是屬於某個負責鏡造或銅鐵鑄造的部民，額田女王的父親鏡王則可能是擁有此部的地方豪族領袖。天比古與額田原本身分便不同，額田嫁給大海人之後，更是天差地遠，天比古的相思，只能落空了。

姓	臣	連	伴造	君	直
氏	葛城氏、平群氏、蘇我氏	大伴氏、物部氏、中臣氏	弓削氏、春米氏、犬養氏、秦氏、東漢氏	（有力的地方豪族）	（地方豪族）

從鏡作師傅轉業佛師的天比古

《あかねさす紫の花》裡幾乎每個角色都可從歷史文獻裡挖到一些足跡，只有佛師天比古徹頭徹尾是個虛構人物。雖然天比古與圍繞在他周邊的人物戲份不多，但如果把這部分去除掉，本劇很可能就淪為一照本宣科的歷史重現，也會減少刻畫額田女王心思本性的機會。不過除了烘托其他主角的作用外，編劇家顯然也在天比古本身的設定上，下了一番功夫。

佛師在日語是指製作佛像的專業雕刻師。佛教在西元前五世紀誕生於印度，之後往北傳播到西藏、乾陀羅，再經由絲路往東傳，經過朝鮮半島，約在西元六世紀上半傳到了倭國。隨著佛教在倭國國內的流傳，豪族、皇室成員從信仰到推廣，佛寺蓋越大越廣，佛像的需求也隨之提升，越來越需要技術精湛的佛師雕塑佛像。

因此，佛師在飛鳥時代可是一個可以出人頭地的新興行業呢。青梅竹馬時期的天比古對額田說過，希望自己可以成為像止利佛師那樣，讓各地的佛寺都有他製作的佛像。止利佛師名鞍作止利，他可說是飛鳥時代最出名的佛師。位於奈良明日香村，日本最古的佛像「飛鳥大佛」據稱便是他的作品。法隆

寺金堂的釋迦三尊像的光背銘文刻有「司馬鞍首止利佛師」，應當也是他的作品。鞍作止利因製作佛像的功績獲賜大仁冠位（十二階中的第三階）以及二十畝水田。天比古不過是額田的父親鏡王所擁有的部民之一，實在不可能高攀額田。不過，也許年幼的天比古內心許了願：要是有一天能夠像鞍作止利一樣獲得如此高的冠位，就算不能迎娶額田，至少也能跟她平起平坐，天天見面吧。

劇作家的巧思還不止於此。鞍作止利是渡來人後裔，屬專門製作馬鞍的鞍部，《あかねさす紫の花》的天比古則屬於鏡部。馬鞍與青銅鏡的製作過程都需要繪畫與雕刻的技術，因此從鏡部轉業為以同類技術為基礎的佛師是個合理的假設。然而

116

鏡子是開國三神器之一，有神道上的特殊意義，是以現今的神社內也常擺設鏡子。《あかねさす紫の花》裡便有鏡王與眾人在神社為即將獻給天皇的新製鏡子，舉行奉拜儀式的場面。值得注意的是，此時的天比古雖然年紀輕輕，繪畫雕刻技巧可已經好到可以當天皇所注文的鏡子圖案主筆了，但這樣一位已經是一流鏡作師傅的人，卻選擇要再花上許多年的時間轉業去當佛師，這除了是天比古本身想要出人頭地以外，更反映出當時兩種宗教的地位高低。

佛教傳到倭國後，對於是否要接受釋迦佛尼這個外來的「蕃神」，其實朝廷間有很長久的爭辯。豪族蘇我氏一向與渡來人氏族最親近，也以先進文化的理由大力推廣渡來人所帶來的佛

教，這就與負責祭拜傳統宗教的物部氏、中臣氏等起了激烈的衝突，最終雙方訴諸武力解決，蘇我氏大勝，也打下了佛教在日本不滅的地位。

天比古的轉業多少反映了飛鳥時代神佛之爭下的政治與社會趨勢。更有趣的是，天比古心中認定的佛像面貌卻是職司神道祭典的巫女額田。究竟是因這個衝突無法解答，所以佛師天比古執意要再見到額田女王一面，找尋答案，還是天比古多年修業終究只是個癡情的藉口，劇中似乎沒有一個明確的解答。

不過，從天比古親眼見到額田女王傾心於握有政治大權的中大兄皇子，因而失望到要親手砸毀佛像的情況看來，或許我們可以從天比古身上得到提醒，宗教與政治、權力之間有著複雜而

118

且深遠的關係，從來就不只是個人的一廂情願或者熱誠的信仰而已。

額田女王是誰？

日本古代史中有兩位與「額田」相關的女性名人。第一位是欽明天皇的女兒額田部皇女（593—628），她在三十九歲時受到蘇我馬子（參考〈蘇我世系圖〉）的推舉，成為第三十三代天皇──推古天皇，也是日本第一位女性天皇。推古天皇在位期間雖然也是蘇我氏全盛期，但她以甥兒厩戶皇子（聖德太子）為攝政（見〈厩戶皇子與推古天皇（額田部皇女）關係圖〉），又善於保持皇族與蘇我氏之間的權力平衡，頗受世人敬仰。不

過這位天皇與寶塚萬葉浪漫系列作品幾乎沒什麼關聯，我們就略而不談了。

《あかねさす紫の花》裡的額田女王在正史之中相關記載非常少，只有在《日本書紀》第二十九卷〈天武天皇〉可找到一句：「天皇初娶鏡王女額田姬王，生十市皇女。」天武天皇就是大海人，因此《あかねさす紫の花》劇情裡的大海人、額田之間育有一女兒十市皇女、額田是鏡王（高翔みず希飾）的女兒等等，應當都還符合史實。但是除了這些以外，像鏡王是誰，額田女王與鏡女王（桜咲彩花飾）是否為姊妹，就找不到任何文字記載了。

然而，所謂的正史，也不過就是由御用學者編寫而成的故

121

事書而已。編寫的史官也許比一般人的學識與見解優良，也許參考得到比較豐富的資料，但他們所寫出來的成品，很難不被官方立場所影響。《日本書紀》尤其如此。日本比較晚才開始編寫自己的歷史，但不幸的，寫好的部分收藏在蘇我氏的宅邸，因此也就隨著乙巳之變蘇我蝦夷自焚，幾乎燒了個精光。一直要到大海人即位成為天皇，才在西元六八一年左右，命令兒子舍人親王負責重新開始編寫國史。四十年後，也就是大海人的孫女元正天皇在位時，才終於有了《日本書紀》。

大海人馭下甚嚴，比中大兄更注重建立皇權威嚴。這樣的大海人所想編寫的歷史，是要把自古流傳下來的神話傳說，轉化成自己與子孫統治的正當性，而不是為了給自己的愛情留下

122

紀錄。可想而知，就算額田、天智、天武之間真有三角關係這回事，在正史上它也只好「從缺」。事實上，如果不是編寫《日本書紀》之時，離王申之亂還不算太久遠，許多當事人都還在世，一般民眾對中大兄時期的種種事蹟也還記憶猶新，史官很可能乾脆連大友皇子、十市皇女都省略了，更不用說去提額田女王了。

幸好，考古資料或許可以為額田女王的身世提供一點線索。京都國立博物館有一國寶「威奈大村骨臟器」。威奈大村（662─707）是位史書上有記載的飛鳥時期高官，從這個收藏遺骨的容器內刻的銘文可知，威奈大村是威奈鏡公的第三子，宣化天皇的四世孫。按照當時的制度，天皇的二到五世孫，男

女都可以稱王（這也是為什麼額田會被稱為女王的緣故），因此不少人認為銘文中提到的威奈鏡公便是額田女王的父親鏡王，威奈大村就是額田的兄弟。（見額田女王親族關係圖）

◆

《日本書紀》共三十卷，記載從神話時代起，到天智天皇、天武天皇，最後一卷是持統天皇（即中大兄的女兒，嫁給了大海人的鸕野讚良皇女）。

◆

《古世記》編寫年代與《日本書紀》差不多，但記載時代只到推古天皇，不包括後面的天智、天武時期。

124

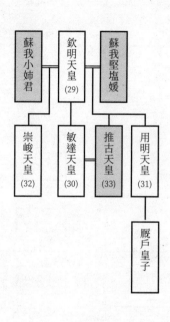

◆ 厩戶皇子與推古天皇（額田部皇女）關係圖

◆ 額田女王親族關係圖

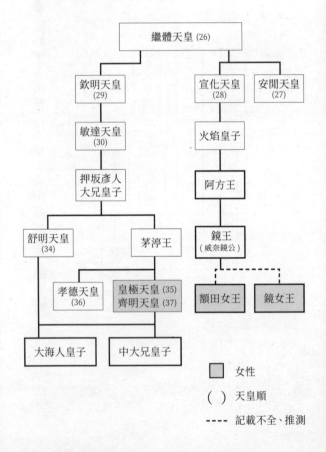

繼體天皇 (26)

欽明天皇 (29)

敏達天皇 (30)

押坂彦人大兄皇子

宣化天皇 (28)

安閒天皇 (27)

火焰皇子

阿方王

鏡王 (威奈鏡公)

舒明天皇 (34)

茅渟王

孝德天皇 (36)

皇極天皇 (35) 齊明天皇 (37)

額田女王

鏡女王

大海人皇子

中大兄皇子

☐ 女性

() 天皇順

---- 記載不全、推測

萬葉浪漫

仔細檢查《あかねさす紫の花》的宣傳海報，會看到標題上面還有「万葉ロマン」（萬葉浪漫）幾個小字。「萬葉」指的是日本最古老的和歌集《萬葉集》，總共收了四千五百多首。

雖然正史沒有記載中大兄、大海人、額田女王的三角戀情，但打開《萬葉集》最前面兩卷，就會發現原來《あかねさす紫の花》的劇情，是參考了這裡面的和歌，可不是編劇家柴田侑宏

憑空生出來的喔。

說是這麼說，但《萬葉集》上的和歌很難讀懂。這是因為當時的日本文字還在草創初期，《萬葉集》的文字表記法被稱為「萬葉假名」，它借用漢字來表示日本語音，例如用「天」表示「て」、「石」表示「し」。之後，漢字被簡化，才成了我們現在知道的平假名與片假名。所以，打開《萬葉集》，雖然看到的都是漢字，但如果不經過一點練習，不曉得怎麼把漢字轉成對應的日語，還是讀不懂的。

《あかねさす紫の花》劇中最重要的是《萬葉集》第一卷第二十首，「天皇遊獵蒲生野時，額田王作歌」：

（萬葉假字）　茜草指　武良前野逝　標野行　野守者不見

哉　君之袖布流

（現代日語）　茜草射す　紫草野行き　標野行き　野守は

見ずや　君が袖振る

接著的第二十一首「皇太子答御歌」：

（萬葉假字）　紫草能　爾保敝類妹乎　爾苦久有者　人嬬

故爾　吾戀目八方

（現代日語）　紫草の　匂へる妹を　憎く有らば　人妻故

に　我戀ひめやも

歌之後還有場景註釋：「天皇（即天智天皇）七年丁卯夏

五月五日，縱獵於蒲生野。于時，大皇弟諸王內臣及群臣，皆

悉從焉。」

這兩首和歌，都成了《あかねさす紫の花》的主題曲。

另外，大海人發現中大兄愛上額田女王時，兄弟兩人藉著

三山相爭的神話故事互相警告的橋段，則是第十三首「中大兄

【近江宮御宇天皇】三山歌一首」，大海人醉酒大鬧大津京濱

樓之前，額田女王唱的那條歌則是第一卷第十六首「天皇詔內

大臣藤原朝臣（鎌足），競憐春山萬花之艷、秋山千葉之彩時，

額田王以歌判之歌」。

有趣的是，按照另一首中臣鎌足的和歌內容看來，除了鏡女

王之外，天智天皇又另外賞賜了一個後宮美女給他。一九九五年雪組版《あかねさす紫の花》在最後近江宮的慶典上，還特別讓中臣鐮足（香壽飾）唱了這條歌。不過之後的重演，或許是為了精簡劇情，就把這段給刪除了。

按照《あかねさす紫の花》劇情的安排，中大兄就是在難波宮被生產後更加美麗的額田女王煞到，因而展開三角戀爭奪戰。這個難波宮現在雖然已經見不到了，但它其實就在大阪城南邊，可能不少塚飯曾經路過它了呢。從大阪歷史博物館可以看到難波宮遺蹟的全景，博物館內也特地安排，展出許多飛鳥時期的相關文物，很適合塚飯前往參觀。

131

開創日本最大氏族的中臣鐮足

相傳中臣鐮足（614——669）年幼時在渡來人南淵請安的私塾學習，而且他與蘇我入鹿是私塾中最優秀的兩位學生。但跟其他皇族、蘇我等大豪族子弟相比，中臣鐮足的身分還是矮了一截。二〇〇四年彩輝主演的《飛鳥夕映え──蘇我入鹿》就有一段是描寫年幼的中臣鐮足受到同學的欺負，還有一段是蘇我蝦夷訓示年輕的入鹿，不要再跟鐮足等身分不匹配的同學交往。的確，就算沒真的發生過這些事，以鐮足的聰明早慧，很有可

能自幼就感受到這樣的不公平，成人後才會婉拒出任例來皆由中臣氏族人出任的祭祀官，轉而暗中尋找可以讓自己發揮才幹，值得輔佐的「明君」。

這位被中臣鎌足相中的明君便是中大兄皇子。乙巳之變發生時，中大兄還不滿二十歲，如果沒有比他大了十來歲的中臣鎌足在幕後精

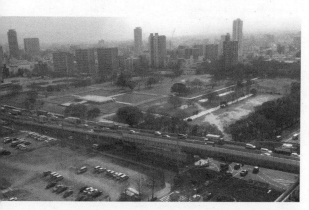

▲ 從大阪市立博物館往下看到的難波宮遺跡

133

心策畫，就算殺得了蘇我入鹿，也不可能一舉剷除蘇我一族的權勢。之後中臣鎌足繼續幫中大兄剷除政敵，更幫他擬定了大化革新中各項對後世影響深遠的政策，實在可以說沒有中臣鎌足，也就沒有天智天皇了。

在中臣鎌足病逝的前一日，中大兄因為感念鎌足一生全力輔佐，特地親臨他的宅邸探病。回宮之後，又立即派遣皇太弟大海人前往宣旨，授予鎌足位極人臣表徵的大織冠，又把之前鎌足因出身限制所擔任的「內臣」一職，升格成為「內大臣」。

更重要的是，中大兄賜與鎌足一個新的姓藤原。

鎌足有兩個兒子，大兒子是位留唐學問僧，法號定惠。他回國之後把父親的遺骸改葬到現今奈良多武峰，並在當地建了

祭拜父親的十三重塔以及佛寺。流傳至今，便是主祭中臣鎌足的談山神社。

二兒子不比等（659—720）在父親過世時尚年幼，之後又因被歸為中大兄系人馬而不怎麼受到大海人的重用。不過不比等因仕從草壁皇子與鸕野皇后，待鸕野皇后登基成為天皇之後，不比等也跟著成為朝中重臣。不比等的四個兒子，也就是一般所說「藤原四家」的始祖，在父親打下的權力基礎上一起合作也互相競爭，從此藤原氏子孫縱橫平安時代，繁榮遠勝於當年蘇我氏族。藤原鎌足地下有知，應該也對自己的一生以及子孫的發展，感到相當滿足吧。

◆

從聖德太子時期開始，便推行以代表官位品秩高低的冠位制度，取代舊有的氏姓制度。大化革新起，把冠位分成十三等，大織冠是最高等。中臣鐮足是唯一獲得大織冠封號的人。

◆

藤原鐮足之墓在何處有許多說法，目前尚無定論。其中位於大阪府茨木市的阿武山古墳，曾出土可能是鐮足的遺骨以及金織刺繡頭冠。離阿武山古墳約半小時多的地方，有專門祭拜鐮足公的大織冠神社。

◆

另一個說法是藤原鐮足之墓在奈良縣櫻井市談山神社的山內。談山神社原本是佛寺，據說是由鐮足的兒子留學僧定

惠創建。附近還有個鏡女王墓，也一併由談山神社祭拜管理。

▲ 一九三九年發行的藤原鐮足肖像郵票。

鏡女王與奈良興福寺

奈良興福寺是觀光客必到的景點，它的寶物館收藏眾多日本國寶，如著名的三面六臂阿修羅像，寺廟建築本身更是UNESCO世界遺產「古都奈良的文化財」的一部份。不過除了餵鹿跟欣賞古色古香的五重塔，塚飯還有非到此一遊不可的理由喔。

按照興福寺代代相傳的說法，興福寺源起於天智天皇八年（西元六六九年），中臣鐮足重病之時。當時夫人鏡女王為了

幫他祈福，特地在自家領地內建了山階寺，安置鐮足供奉過的釋迦三尊及四天王佛像。之後，山階寺兩次遷移重建，先是跟著天武天皇遷都到飛鳥，再因天明天皇遷都平城京（西元七一〇年），搬到了現在奈良市內的位置，並且改名興福寺。

天智天皇便是《あかねさす紫の花》裡霸氣十足的中大兄皇子。因愛妃額田女王被兄長奪走而發狂的大海人皇子，則是遷都飛鳥的天武天皇。鏡女王本是中大兄皇妃，但在中大兄與大海人的換妻交易後，改嫁中臣鐮足。

從《萬葉集》裡鏡女王與天智天皇之間對答的情歌（第二卷，第九十二、九十三首），以及鏡女王改嫁中臣鐮足時互贈的和歌（第二卷，第九十四、九十五首）看來，鏡女王也是才

女一枚，起初中大兄會看上她並不是沒有道理的。只能說，自古以來愛情就是這般讓人無可奈何。

《あかねさす紫の花》劇中有一段，兩位皇子的母親（齊明天皇）與額田女王的婆媳懇談，提到鏡女王雖因一時氣憤才答應改嫁鐮足，但多年之後，心情已經恢復平靜，或許反而得到了合適她的安定生活。雖然劇作家柴田侑宏沒有讓劇情往鏡女王與天智天皇、中臣鐮足之間的隱藏版三角關係再多發展，但從興福寺流傳下來的起源來看，或許這部分就真如額田在劇中所言，還算是有個皆大歡喜的結局吧。

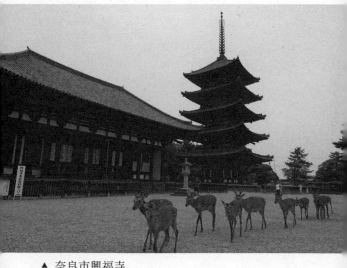

▲ 奈良市興福寺

蘇我馬子的元興寺

奈良市的元興寺也是一個與《あかねさす紫の花》頗有淵源的古蹟。

元興寺是在約西元五八六年，由積極推廣佛教的蘇我馬子發願創建，是日本第一個規模完備的佛寺。取興隆佛法之意，元興寺又名法興寺。又因為它位於古都城飛鳥一帶（現今奈良縣高市郡明日香村），也被稱為飛鳥寺。

跟興福寺一樣，平城京遷都時，元興寺也跟著遷到了現在

的奈良市內。不過，法興寺在原本的地方還是留下了一個小寺院。所以那之後，飛鳥寺就成了法興寺在飛鳥原處傳承至今的小寺院的專有稱呼，遷移到平城京的大寺院則稱為元興寺、法興寺。飛鳥寺擁有日本最古佛像「飛鳥大佛」，而元興寺名列世界文化遺產，它的寺院屋頂還鋪著從飛鳥時期法興寺搬過來、使用至今的古老瓦片。

除了與蘇我家的淵源外，相傳中臣鐮足也是在法興寺，藉由奉還中大兄皇子踢飛的鞋子，結識了這位未來君主。乙巳之變，中大兄等人斬殺蘇我入鹿之後，據說也是與跟隨他的人跑到法興寺整備武力。古人大兄皇子推辭皇位，也有傳說是在法興寺出家。

這些傳說不見得可靠，但它們反映了元興寺在當年必然佔有相當重要的政經文化地位。遷到平城京之後，元興寺的興榮在西元十一世紀左右開始走下坡。現今的元興寺比起當年的法興寺規模大幅縮小，只有僧坊與講堂的一部分保留至今。

▲ 奈良市元興寺

柴田侑宏與萬葉浪漫劇

柴田侑宏一九五八年進入寶塚，一九六一年推出第一個作品以來，一直是劇團重要的劇作家。至今幾乎每一年都少不了由他執筆的作品。以近幾年為例：

◆二○一八年：花組明日海×仙名的《あかねさす紫の花》，專科轟悠×雪組望海×真彩的《凱旋門》，星組紅×綺咲的《うたかたの恋》

◆ 二〇一七年：雪組望海×真彩的《琥珀色の雨にぬれて》，花組明日海×仙名的《仮面のロマネスク》

◆ 二〇一六年：花組明日海×花乃的《仮面のロマネスク》，月組珠城×愛希的《激情》

◆ 二〇一五年：星組柚希×夢咲退團作《黑豹の如く》，雪組早霧×咲妃的《哀しみのコルドバ》，花組明日海×花乃的《新源氏物語》，雪組早霧×咲妃的《星影の人》

明年上半年已經公布的有宙組真風×星風主演的《黑い瞳》。

柴田侑宏的作品幾乎全由寺田瀧雄作曲。不過寺田瀧雄在二〇〇〇年因交通事故過世。之後柴田侑宏的作品改由吉田優子、高橋城、齊藤恒芳等人作曲。

《あかねさす紫の花》是柴田侑宏的日本物代表作品之一，一九七六年初演大受歡迎，因此又寫了一九八二年月組演出的《あしびきの山の雫に》，以及一九八九年雪組演出的《たまゆらの記》，這三部作品合稱為万葉ロマン（萬葉浪漫劇）。

《あかねさす紫の花》故事結束在大海人因中大兄不肯把額田還給他而逼到將近發狂的境界，「埋下了後來壬申之亂的原因」，《あしびきの山の雫に》的故事就從王申之亂後，大海人已經打敗大友皇子並登上皇位（天武天皇）開始。《あし

148

びきの山の雫に》是首席娘役五條愛川的退團作，而飾演天武天皇的榛名由梨在《あかねさす紫の花》初演是飾演中大兄皇子，因此本劇前段的大賣點是天武天皇登基後與額田女王重逢，藉由回憶往事的橋段，重現了《あかねさす紫の花》裡，大海人（榛名）與額田（五條）在近江國蒲生野藥狩時重逢的場面。

之後的劇情則是描述大津皇子（大地真央飾）、草壁皇子、石川郎女（黑木瞳飾）之間的三角戀愛，以及鸕野皇后（中大兄的女兒）為了讓自己的兒子草壁皇子能在天武天皇駕崩後順利登上皇位，不惜捏造叛亂事件殺死大津皇子的經過。（參考中大兄與大海人親族關係圖）值得注意的是，當時的黑木瞳還只是研一，顯示劇團（與大地真央）很早便相中她，這年年底，

149

榛名轉入專科，大地真央升任首席，首席娘役便是由黑木瞳出任。

《たまゆらの記》也是個與皇家三角戀糾葛不清的內亂事件，故事發生在天武天皇的曾孫安宿王（平飾）、後來成為聖武天皇的首皇子（杜飾）、藤原不比等的女兒安宿媛（神奈美帆飾）之間。三人自幼友愛，安宿媛心中偏愛安宿王，但還是照著父親安排嫁給了首皇子。安宿王在首皇子登基後，因父親長屋王叛亂而被流放。此劇為首席控比平與神奈的退團作，因此隔年的地方公演是由新首席杜飾演安宿王，鮎飾演安宿媛，一路飾演首皇子。

二〇〇四年柴田侑宏又寫了堪稱為《あかねさす紫の花》

前傳的《飛鳥夕映え─蘇我入鹿》。《飛鳥夕映え》描述蘇我入鹿（彩輝飾）的一生，此劇並沒有出現皇子爭妻的情節，但有民間傳說中皇極天皇（夏河飾）與蘇我入鹿之間曖昧的關係，最終暗殺入鹿的乙巳之變就在皇極天皇忌妒入鹿與其妻瑪瑙（映美飾）中爆發。此劇是彩輝直的首席披露目與首席娘役映美くらら的退團作，又因為這年是劇團九十周年慶，特別安排各組二番大風吹的役替演出，由瀨奈、貴城、大空輪流演出輕皇子、蘇我石川麻呂、中臣鎌足，非常精彩好看。不過《飛鳥夕映え》與《あしびきの山の雫に》、《たまゆらの記》一樣，目前為止都還沒有再演過。

附：新編皇家三角戀 《月雲の皇子》

　　《月雲の皇子》改編自有日本古代史中最淒美愛情故事美譽的「衣通姬傳說」。根據《古事記》所流傳下來的傳說，大和國允恭天皇有位美貌絕世的女兒，她的美彷彿能夠穿透衣服發出光輝，所以被稱為衣通姬（咲妃みゆ飾）。然而衣通姬與同母兄大皇子木梨輕（珠城りょう飾）私通，兩人違背了同母兄妹不可近親相姦的禁忌，眾臣因此背離木梨輕皇子。允恭天皇駕崩之後，眾臣推舉木梨輕之弟穴穗皇子（鳳月杏飾）繼任，

是為安康天皇。木梨輕皇子不服，與心腹大前小前宿禰商議，打算舉兵討伐穴穗皇子，但沒料到大前小前宿禰也背叛，反而把他抓了起來。安康天皇把木梨輕皇子流放到蠻荒的伊予（現在的四國愛媛縣），木梨輕皇子在離去前對衣通姬發誓，一定會回來迎接她。但衣通姬不願忍受思念的煎熬，跋山涉水前往伊予尋找木梨輕皇子。最終相愛但無容身之所的兩人在泊瀨（現在的奈良縣櫻井市）一起自殺殉情。

《日本書紀》內也有類似的記載，不過被流放到伊予的是衣通姬，木梨輕則是在二十多年後允恭天皇崩卒之時，與穴穗皇子對戰失敗自殺。

上古時期的年代很難確切推定，不過如果就兩本史書上記

153

載來看，衣通姬與木梨輕皇子、穴穗皇子（第二十代天皇）之間的糾葛應當發生在西元第五世紀中葉。也就是比《邪馬台國》的卑彌呼女王晚了約二百多年，又比《あかねさす紫の花》的額田女王與中大兄（第三十八代天皇）與大海人（第四十代天皇）早了約兩百年。的確，不論是劇情的安排或者出場人物的服飾，都很容易看出《月雲の皇子》與這兩劇的歷史關聯，例如渡來人因知識而成為指導者，還有巫女在政治上的地位等等。

不過，寶塚劇《月雲の皇子》與一般流傳的衣通姬傳說有個極大的不同。在《月雲の皇子》裡，衣通皇女是木梨輕與穴穗兩位皇子小時候撿到的女嬰，被當作皇子們的妹妹撫養長大，三人之間其實並無血緣關係。因此，木梨輕獲罪的理由是與巫

154

女私通不祥，並非史書所記載的近親姦。後續的故事發展讓衣通姬在木梨輕被流放之後嫁給穴穗，成了與《あかねさす紫の花》很相似的皇家三角戀情。有趣的是，如果改編時沒有先掃除了同胞兄妹這個關係，那穴穗就無法一邊以近親相姦的罪名排除長兄並登上皇位，一邊又近親相姦娶了自己的妹妹衣通姬。

《月雲の皇子》的改編或許會讓熟悉衣通姬傳說的人覺得失去了歷史原味，但衣通姬與木梨輕的時代比現存最早的日本文字記錄《古事記》、《日本書紀》還早了至少兩百年，甚至也沒有考古證據證明他們存在過，所以「原味」到底是什麼，本來就還沒有定論。另一方面，木梨輕的時代是否真有同父母

手足之間禁婚的習俗，也同樣還沒有定論。《古事記》上記載，

穴穗成為天皇後，立中蒂姬為后，中蒂姬又名長田大娘皇女，

但穴穗有一同母姊也叫作長田大娘女。如果這不是個同名巧合，

那就表示穴穗近親相姦的程度跟木梨輕不相上下，也等於說當

時根本沒有禁止兄弟姊妹婚這種事情。紀錄不一定就是真相，

反倒是紀錄與紀錄之間的矛盾，往往才是透漏真相的蛛絲馬跡。

這也是本劇編導為什麼要透過帝師青（夏美よう飾）與史官再

三告誡：文字記載下來的歷史所傳達的是統治者想要後人相信

的故事，不見得也不需要與發生過的事情一模一樣。

《月雲の皇子》是新生代演出家上田久美子的第一個作品，

或許是因為這樣，此劇與《あかねさす紫の花》有許多相似之

156

處，像是兄弟爭妻的三角戀情，以古事記中的詩歌作曲，提到君主治國必要之惡等等。除了上段所說的改編重點外，上田導演還增加了許多歷史傳說中沒有的情節，例如木梨輕與穴穗自幼友愛，但前者仁厚好學，後者果敢英武，還有木梨輕被流放到蠻荒的伊予後性情大變，成為異民族土蜘蛛的領袖，一心要對穴穗和大和國展開報仇。這些設定雖是憑空捏造，但不至於不合理，而且讓這個寶塚版衣通姬傳說故事更加完整、有趣，易懂。相比之下，《あかねさす紫の花》對沒有日本上古史基礎的我等海外飯，反倒不是那麼容易掌握故事中所提及的各事件之重要性與關聯性。

◆ 演出日期：二〇一三年五月二日至五月十二日，Bow Hall；十二月十七日至十二月二十四日，天王洲銀河劇場。

◆ 此劇為珠城的 Bow Hall 初主演，也是演出家上田久美子的第一個作品。

◆ 珠城在二〇一六年九月成為月組首席。咲妃在二〇一四年一月轉去雪組，九月成為雪組首席娘役，二〇一七年七月與首席男役早霧一起退團。鳳月杏在二〇一五年底轉去花組。

158

◆ 上田久美子的大劇場首作是二〇一五年由雪組早霧與咲妃主演的《星逢一夜》，並以此劇獲得讀賣演劇大賞的優秀演劇家賞。

豪華絢爛　◆　妖魔亂竄

延曆十三年（七九四），桓武天皇遷都平安京，往後四百年間，便是所謂的平安時代。而最能讓人體會這段時期貴族社會生活的，莫過於紫式部所寫的長篇小說《源氏物語》。當寶塚劇團將《源氏物語》搬上舞台時，因為演出時間限制，勢必要在內容上有所割捨。不過要論重現平安時代文化的豪華絢爛，實在沒有比寶塚更屬害的團體了。

《源氏物語》相關作品演出紀錄

一九一九年，寶塚劇團還在草創階段便上演過《源氏物語》，但真正讓《源氏物語》成為寶塚名作的是從一九五二年到一九六一年間由春日野八千代（春日野八千代生平詳見《寶塚講座》〈永恆的美男子、寶塚的白薔薇王子：春日野八千代〉）主演的幾次公演。

◆一九五二年，花組，春日野八千代主演

・一月一日至三十日，寶塚大劇場

・三月十二日至十三日，靜岡公演

・三月十五日至二十四日，名古屋寶塚劇場

・四月十九日至五月二十九日，帝國劇場

◆一九五二年，星組，南悠子主演

・二月一日至二十八日，寶塚大劇場

◆一九五七年月組公演。春日野八千代主演

・三月一日至二十五日，寶塚大劇場

◆一九五七年，雪組，春日野八千代主演

・五月三十日至六月三十日，東京寶塚劇場

以上《源氏物語》皆由白井鐵造構成、演出，小野清通撰寫劇本。春日野八千代主演的尚有由北條秀司作、演出的《朧月源氏》。

◆ 一九六一年，星組，春日野八千代主演

・一月一日至一月三十一日，寶塚大劇場

◆ 一九八一年，月組，榛名由梨主演

・一月一日至二月十一日，寶塚大劇場

・四月三日至二十九日，東京寶塚劇場

根據田邊聖子小說改編的《新源氏物語》：

之後寶塚的源氏物語作品主要有兩個系列，一是柴田侑宏

165

剣幸

・藤壺女御‥上原まり；惟光、夕霧‥大地真央；柏木‥

◆一九八九年，月組，剣幸主演

・東京公演其中兩天由大地真央出演光源氏

・五月十二日至六月二十七日，寶塚大劇場

・八月三日至二十九日，東京寶塚劇場

・藤壺女御‥こだま愛；惟光、夕霧‥涼風真世；柏木‥

天海祐希‥；若紫‥麻乃佳世

・新人公演光源氏‥天海祐希‥；藤壺女御‥紫とも；惟

光、夕霧‥若央りさ

◆二〇一五年，花組，明日海りお主演

166

・十月二日至十一月九日，寶塚大劇場

・十一月二十七日至十二月二十七日，東京寶塚劇場

・藤壺女御：：花乃まりあ；惟光：：芹香斗亞；頭中將：：瀨戶かずや；夕霧：：鳳月杏；六条御息所、柏木：：柚香光；朧月夜：：仙名彩世

・新人公演光源氏：：柚香光；藤壺女御：：朝月希和；頭中將：：水美舞斗；惟光：：優波慧

・大野拓史演出

・這次與一九八九年公演的弘徽殿女御都是京三紗

另一個系列是草野旦根據大和和紀漫畫所改編的《源氏物

167

語あさきゆめみし》，但增加了「刻之靈」一角⋯

◆二〇〇〇年，花組，愛華主演
・四月七日至五月十五日，寶塚大劇場
・七月一日至八月十四日，TAKARAZUKA 1000 days 劇場
　紫之上、藤壺：大鳥；頭中將：匠；刻之靈：春野壽美禮；夕霧：瀨奈

◆二〇〇一年，花組，愛華主演
・新人公演光源氏：彩吹真央；紫之上、藤壺：ふづき美世；頭中將：壯一帆；刻之靈：蘭壽；夕霧：華形
・全國公演：四月二十八日至五月二十日
・紫之上、藤壺：大鳥；頭中將：楓沙樹；刻之靈：春野

壽美禮；夕霧：眉月凰

以及加長版的《源氏物語 あさきゆめみし II》

◆二〇〇七年，花組，春野壽美禮主演

・梅田藝術劇場公演，七月七日至七月二十三日

・紫之上、藤壺：櫻乃彩音・；刻之靈：真飛聖・；頭中將：壯一帆

另外有兩個根據源氏物語最後被稱為「宇治十帖」的作品：

◆星組，《浮舟と薫の君》，安奈淳主演

・一九七三年十二月五日至二十三日寶塚大劇場

・薫：安奈淳；浮舟：衣通月子・；匂宮：但馬久美

・酒井澄夫作、演出

◆月組，《夢的浮橋》，瀨奈主演

・二〇〇八年十一月七日至十二月十一日，寶塚大劇場

・二〇〇九年一月三日至二月八日，東京寶塚劇場

匂宮：瀨奈；薫：霧矢；浮舟：羽櫻

新人公演匂宮：明日海；薫：光月；浮舟：蘭乃

・大野拓史作、演出

被占卜改變了一生的光源氏

《源氏物語》的主人翁光之君打出生便深得父親桐壺帝的疼愛，但是光之君的母親身分低微又早逝，桐壺帝更加覺得必須妥善規劃愛子的人生。不過桐壺帝並沒有讓遮蔽了理智而著手改立光之君為太子，反而很「理智」地找了高麗相師來占卜光之君的未來。慎重考慮了相師的預言之後，桐壺帝決定把光之君貶入臣籍，賜姓源，讓他早早脫離皇位競爭賽，從此可

以「優游過日」。占卜改變了光之君的人生方向，也成了才華洋溢的光源氏一輩子的遺憾。

占卜、預言自古就是陰陽師的主要工作項目，而陰陽道的理論基礎是從百濟傳過來的陰陽五行學說。根據《日本書紀》，西元五三三年時，百濟受到高句麗、新羅的進攻，向大和國請求援兵，於是欽明天皇提出要百濟派遣五經博士、曆博士、易博士到大和，且要帶來曆書、卜書。在往後與百濟的交流，以及到了八九四年才停止的遣唐使活動中，學習陰陽道知識與蒐集相關書籍，一直都是重要的任務之一。

跟中國一樣，傳入日本的佛教、儒教、還有原本就有的神道教，都相當程度吸收了陰陽五行學說。不過上古大和民族對

這方面的知識似乎特別有興趣，在吉凶占卜、風水、操作式神、符咒、祓除等等陰陽道祕法，都研發出了獨自的特色。這些事蹟反映了大和先民對於把宇宙、自然現象抽象理論化的高度興趣，就像在歐洲，對魔法的鑽研、理論化，一直持續到近代一般，並不能全以迷信視之。事實上，日本最早的漏刻（水鐘），便是中大兄皇子在西元六六○年為了「使民知時」而設立的。

為了紀念這件事情，現代日本也特別把中大兄設立漏刻的六月十日訂為「時の記念日」。

大海人成為天皇之後，設立了中央機構陰陽寮（六七五年），專管陰陽、天文、造曆三大項工作。大海人本身似乎就極有陰陽道方面的知識，在《日本書紀》關於王申之亂的記載

173

中提到，大友皇子進軍之時，忽然天空黑雲密布，大海人覺得天象異變非常奇怪，拿出占盤一算後，告訴追隨他的人：「此乃天下二分，但之後天下歸我之相！」於是全軍士氣大振。大海人這番話當然可能只是講來安撫大家，但如果他不是以往就經常展現占卜功夫，臨時演這齣戲恐怕也難讓大家信服。

不過更重要的是，這個占卜事件顯然讓大海人深刻體會到陰陽道對人心有多麼大的操控力。這樣強大的力量，當然要收歸國有／已有，不可外漏。這種體會與中國歷代皇帝的體會一樣，於是就有了仿中國太史局（又名司天台）的組織結構而設立的陰陽寮。不過雖然組織、功能差不多，大和國顯然更重視

174

陰陽道，因此取名陰陽寮，它的最高首長也叫做陰陽頭，而不是中國款的太史令。

回到《源氏物語》的故事上。等到光源氏為人之父時，免不了也要請人來預測子女的未來。占星人回報：光源氏當有三名子女，一位將為天皇，一位將為中宮皇后，最不濟的那位也將位極人臣，官居太政大臣。光源氏已被降下到臣籍，竟然說他的兒子將為天皇！這樣的預言，如果流傳出去，占星人與光源氏應該難逃死罪。陰陽道這行飯不容易吃，就算只是占個星，都可以惹上極大的麻煩。是以光源氏雖然按著預言為子女的將來作準備，但謹守秘密，從不對人提起。從故事安排預言一一應驗看來，不得不說，平安時期的貴族很虔誠地相信占卜就是

175

人生方向最好的指南啊。

◆

中大兄皇子所設的漏刻遺跡（飛鳥水落遺跡）在奈良縣明
日香村。

◆

《源氏物語》原作中另有一段顯示陰陽道影響力的故事：
源氏君因方位不吉，臨時決定更改住宿的地方，因而與住
宿處女主人空蟬之君有了一夜之情，但之後空蟬之君堅拒
與源氏君繼續不倫戀。不過此段故事在寶塚版《源氏物語》
中沒有出現。

史上最強陰陽師 安倍晴明

　二〇一八年底的宙組公演之秀《白鷺の城》改編自平安時代末期起流傳的「玉藻前傳說」，描述陰陽師安倍泰成與受到鳥羽上皇寵愛的九尾妖狐玉藻前的千年對決。說到陰陽道，不能不提安倍晴明（921—1005）這位史上最強的陰陽師。在民間傳說裡，晴明之所以天賦異稟、能通鬼神，乃是晴明的父親無意間拯救了一隻狐仙，之後狐仙獻身報恩，生出來的小孩便是晴明。

安倍晴明是位平安時期的真實人物。根據宮內廳書陵部所收藏的《安倍氏系圖》，晴明的初代先祖是飛鳥時代有間皇子（見《叔姪相爭的王申之亂》）的外祖父──左大臣阿倍倉梯麻呂。晴明的第二、三代先祖也都是右大臣，可說是出身相當顯赫。但就是因為太過顯赫了，不少史學家覺得可能是被晴明與後裔刻意粉飾美化過了。這樣看來，晴明出身的民間傳說比官方記載有趣多了。

晴明自幼跟隨陰陽道大師賀茂保憲（另一說是保憲的父親忠行）學習，當時官方最高的陰陽道機構陰陽寮，原本是由賀茂家代代世襲掌管，但晴明實在太優秀了，因此賀茂保憲把陰陽寮之下的三個部門一分為二，負責製造年曆的曆道由自己的

兒子賀茂光榮繼承，觀測天地異象的天文道由晴明繼承，占驗吉兇的陰陽道由光榮與晴明共掌。晴明因本領深受朝廷重用，之後還出任了主計權助，播磨守，官階從四位下，比陰陽寮的最高長官陰陽頭還高。從此以後，陰陽頭的職位就由晴明這支的安倍氏以及原本的賀茂氏輪流繼承，其中安倍氏有不少位名字中帶著「泰」字，像安倍泰親、安倍泰長，還有改姓土御門之後的土御門泰福、土御門泰誠等等。而《白鷺の城》的陰陽師安倍泰成便是晴明的第六代直系子孫。

　　受陰陽道使役的鬼神叫做式神，而晴明在這方面特別厲害。

　　據說晴明經常在空曠的宅邸裡差使式神幫他處理庶務，也會派他們出外打探消息。更有名的是關於年輕的花山天皇受藤原兼

家之騙而出家的故事。據說那一夜花山天皇從大內溜出來，在前往寺院的途中經過安倍晴明的家，天皇聽到空中傳來晴明的聲音：「快、快，天象異變，天皇很快就會退位。來不及備車入宮密奏了，哪個式神快出來，代我入宮上奏！」花山天皇一聽，懊悔不已，但他已經把代表皇位的開國三神器交給兼家（開國三神器，見〈我的「巫」女不是你的「女巫」〉），無法回頭，只能驅車繼續前進了。結果天皇車才過晴明家，就聽到背後傳來式神開窗，且對晴明報告的聲音：「來不及，天皇剛剛已經從這邊過去了。」

大和朝廷設立陰陽寮原本是為了掌控陰陽道，培養專為皇家服務的陰陽師。但隨著藤原氏勢力擴大，天皇律令體制日漸

衰退，陰陽師也越來越無法只靠國家供養。晴明流傳下來的傳說大多是他為天皇、貴族治病、占卜的故事，但事實上大約從桓武天皇（781—806）時期起，陰陽師就也開始為貴族、民間提供私人諮商。而且，現代人算命時愛問的事情，平安時期的人也一樣愛問，像是事業前途、愛情、健康、治病等等，甚至詛咒八被除也都很風行，而且大家深信不疑。

宙組《白鷺の城》，大野拓史作、演出。二〇一八年十月五日至十一月五日，寶塚大劇場；十一月二十三日至十二月二十四日，東京寶塚劇場。

◆

二〇一八年平昌冬季奧運男子花式溜冰中，日本選手羽生結弦

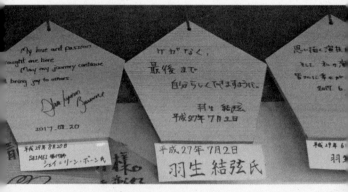

的金牌得獎作題名為《SEIMEI》，曲目是電影《陰陽師》。

◆

日本幾乎每年都會有與陰陽師或安倍晴明相關的音樂劇。二○一八年上半的《陰陽師—平安繪卷》還曾到深圳、上海、北京演出。

▲ 晴明神社內的繪馬。左二是原宙組首席大空祐飛奉獻，右邊兩個是羽生結弦奉獻。

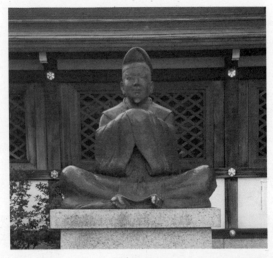

▲ 京都晴明神社內的安倍晴明像

充滿怨靈的平安時代

平安時代怨靈多。看過《源氏物語》的人，一定忘不了恐怖情人六條御息所，因怨恨源氏的不專情而化為怨靈，把源氏情人的性命一個個奪走，讓源氏飽嘗失去的痛苦。怨靈的存在，對平安時代的人來說，大概就跟左鄰右舍一般的平常吧。其實，連平安時代這個名詞的由來也跟怨靈有關。桓武天皇即位之初是在平城京，遷移到平安京之前還有個使用不過十年的長岡京。

遷都都是何等勞師動眾的麻煩事，為什麼不一次遷好、遷滿呢？答案便是怨靈。而招來怨靈的不是別人，就是這位桓武天皇。

桓武天皇有位同母弟早良親王（750 ─ 785），早良親王自幼便因繼承皇位的希望渺茫而出家，但桓武即位之時懇求早良親王還俗，並且立了他為太子。不料幾年後，桓武天皇就找了個理由廢了早良親王，把他流放到淡路國，改立自己的兒子安殿親王為太子。早良親王不甘受辱，絕食抗議而死。

之後，世界就不安寧了。先是桓武天皇的皇后、妃子一個個病死，接著桓武天皇與早良親王的母親高野新笠也病死了，然後是不停的天災，酷熱、大雨、洪水、瘟疫蔓延。七九二年，太子安殿親王也病倒了，根據陰陽師占卜，這一切都是因為早

良親王的怨靈作祟。但鎮靈儀式辦了好幾次，還是沒能讓早良親王的怨靈息怒。桓武天皇想想只剩下逃跑這招了，於是放棄了還沒使用多久的長岡京，趕緊準備遷都，在七九四年搬到了位於現今京都市的平安京。為了確保安全，規劃平安京時還按照陰陽師的提議在京城四周

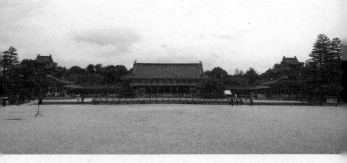

▲ 平安神宮

設下嚴密的結界，之後好好改葬早良親王並且追贈他為崇道天皇。

當然，政治黑暗，憤死而轉為怨靈的不會只有早良親王一個。平安時代後期的崇德天皇一生境遇更慘，成為怨靈後的報復威力也更強大。據說他憤而詛咒：「願為日本國之大惡緣，取皇為民，取民為皇。」之後頭髮、指甲漸漸變長，宛如夜叉，死後的怨靈變成了天狗的首領，開始發動報復。迫害他的後白河天皇周遭的人一個個死亡，接著天災不斷，怎樣也無法完全鎮壓或者安撫。

另一位平安時期的怨靈就沒有這麼恐怖。菅原道真（845─903）出身代代都是儒學者的清貧小貴族世家。道真

很年輕就靠著學問取得官職，成為當時的文壇領袖。宇多天皇即位後，道真受到重用，成為抗衡藤原氏族的新勢力。不過宇多天皇讓位給醍醐天皇後沒幾年，道真就突然被以謀反罪名流放到九州的太宰府，兩年後便過世了。

之後，京都接連出現異象，街頭巷尾都在謠傳是含冤而死的道真在作祟。先是道真的政敵藤原時平急病死了，接著醍醐天皇所立的皇太子與皇太孫接連病死。更恐怖的是，延長八年（西元九三〇年），醍醐天皇與眾大臣聚集在清涼殿商討祈雨儀式時，突然天上烏雲密布，雷雨大作，一個大雷落下，正中清涼殿大柱，好幾位大臣當場燒成焦炭。目睹慘狀的醍醐天皇驚嚇過度，三個月後就死了。

至此朝中上下，任誰也不敢不承認當年是錯辦了道真。道真恢復了生前的右大臣官銜。而且因清涼殿落雷事件顯示道真已經成了滿布於天上的火雷神，所以朝廷特別封贈道真神號「天滿」，並且建造專門祭拜火雷神的天滿宮，希望能夠鎮住道真的怨靈。

菅原道真是日本第一位從「人」升格為「神」的人，雖然他的威力驚嚇了天皇以及朝中大臣，但民間更記得的是學識優厚的道真，總是尊稱他為「學問之神」，或者很親切地稱為他為「天神樣」，至今日本四處都有祭拜菅原道真的天滿宮。

北海道在明治時代之前叫做「蝦夷地」。古早時日本列島上小國林立，其間不免時有大小規模的征戰。但隨著所謂正統夷狄之別的思想從海的另一邊漸漸傳入，以本州南部為中心的倭國開始以正統自居，並把在他們勢力範圍外的東北方—即現今本州東北和北海道地區—的原住民稱為蝦夷。倭人武力拓展領地，強迫蝦夷臣服的事蹟，成了《日本書紀》、《古事記》

中虛實夾雜的「神武東征」英雄故事。越來越走向中央集權國家的大和朝廷，也在齊明天皇時派兵大舉東征，獲勝之後還特意讓遣唐使節團帶著投降的蝦夷人前往長安，藉此對大唐皇帝表示，倭國如今也已強大到有外夷臣服進貢，足以與大唐平起平坐了。

但齊明天皇之後一百多年間的歷史記載，還是不斷出現征東將軍、征東使、征夷使、征夷大將軍等等稱號，顯示大和朝廷再怎樣討伐，也無法讓驍勇善戰的蝦夷人徹底臣服。在這漫長的征戰中，最有名的便是《阿弖流為ATERUI》中的阿弖流為（アテルイ）與坂上田村麻呂（759─811）的事蹟。

西元七八八年，桓武天皇以紀古佐美為征東大使，派遣大

192

軍征討蝦夷。隔年朝廷遠征軍與以阿弖流為首的蝦夷部眾在巢伏（現岩手縣奧州市水沢）交戰，阿弖流為善用地勢，以寡擊眾，朝廷軍隊死傷慘重，不得不退兵休戰。七九三年，朝廷再度出兵，這次遠征軍的副使之一便是以忠勇傳名後世的坂上田村麻呂。七九七年，桓武天皇任命坂上田村麻呂為征夷大將軍，並把東北地區的行政權全部委任於他，準備一舉掃平蝦夷。八〇一年起，朝廷軍隊的攻勢加劇，而且田村麻呂在占領地興建了胆沢城，局勢對蝦夷越來越不利。兩年後，阿弖流為與另一蝦夷首領母禮（モレ）投降。田村麻呂帶著他們兩位回平安京，並且上書懇切請求桓武天皇饒了他們的命，以此招降所有蝦夷部眾。不過天皇與朝臣們認為蝦夷「獸心難定」，絕不可縱虎

193

歸山，因此連阿弖流為與母禮都還沒見到，就下令田村麻呂趕快把他們殺了。無奈之下，田村麻呂也只好在河內國植山（現在大阪府枚方市宇山）處決了他們。傳說阿弖流為與母禮的首塚便在離現今京阪本線牧野站約四百公尺的牧野公園內。

之後朝廷因為太勞民傷財而停止了對蝦夷的大規模武力討伐。

蝦夷的生活空間雖然還是持續受到擠壓，但一直不曾徹底歸屬。事實上，直到十八世紀末的日本地圖上都還沒有北海道。

在江戶初期，位於北海道南端的豪族松前氏獲得德川幕府認可，繼續保有與蝦夷人貿易的專權，之後松前氏還得到幕府特別賞賜而為大名。儘管如此，一直到幕末，松前氏的治理與貿易範圍仍很有限，並未涵蓋整個蝦夷地。

另一方面，征夷大將軍原本只是任務指派的暫時性稱號，但朝廷因坂上田村麻呂功績高而特准他終身使用。到了十二世紀後半，以源賴朝為首的武士集團興起，成為新的政治權力中心。源賴朝與朝廷覺得需要個適當的領袖頭銜，便找出了「征夷大將軍」這個讓人立即聯想到坂上田村麻呂偉大功績的稱號來。這之後七百多年間，「征夷大將軍」便成了日本實質上最高統治者的稱號，只是重點已經不再是對外的「征夷」，而是放在對內節制所有武士的「大將軍」上了。

《MESSIAH——異聞・天草四郎》

「一揆」在形式上跟暴動很像，但與劫財搶糧的盜賊行動不同，是指參與者因某種共同的理由，決議一致進行武力抗爭，以達成某個既定的目標，參與者經常在事前便共同立下誓言書。目標達成便停止抗爭。西元一六三七年，德川幕府創立三十四年之後，應當已經進入太平治世的日本，卻發生了讓幕府動用十二萬兵力才平定的「切支丹一揆」。究竟是什麼樣的領導者與什麼樣的理由、目標，讓那三萬七千名一揆眾一起同生共死呢？

《MESSIAH—異聞・天草四郎》演出紀錄

二〇一八年，花組，明日海りお、仙名彩世主演

・七月十三日至八月二十日，寶塚大劇場
・九月七日至十月十四日，東京寶塚劇場
・主要角色：天草四郎時貞（明日海りお）、流雨（仙名彩世）、山田右衛門作（柚香光）、渡辺小左衛門（瀬戸かずや）、松

倉勝家（鳳月杏）

・新人公演：天草四郎時貞（聖乃あすか）、流雨（舞空瞳）、山田右衛門作（一之瀬航季）、渡辺小左衛門（亜蓮冬馬／泉まいら）、松倉勝家（帆純まひろ）

・作、演出：原田諒

幕府版事件經過

寬永十四年（一六三七）十一月九日，位於江戶的德川幕府獲得通報，九州島原半島於十月二十五日發生天主教一揆，情況尚未得到控制。幕府立即下令當時正在江戶的島原藩主松倉勝家火速趕回處理。不過幕府顯然以為這次的一揆跟以往發生過的農民一揆差不多，用不了多少功夫就可以平定，因此只派了「御書院番頭」（等同將軍的近衛隊隊長）板倉重昌前往

統理討伐事宜。

然而這個事件遠比幕府料想的複雜而且嚴重。暴動之前，島原與天草之間的湯島就已經成了地方人士秘密集會的場所。

參加密會的人跟一般農民不同，他們大多是前藩主有馬晴信與小西行長遺留下來的家臣，原本就是一群懂得組織、會打仗的人。這幾年越來越嚴格的禁教令已經把他們逼到了忍受的極限，才會在湯島秘密集會，進行抗爭的準備，還把公認是應預言而生、能行神蹟的少年天草四郎，推選為抗爭的領袖。

抗爭從島原半島南部的有馬村爆發。十月二十五日當天，群情激憤的農民砍殺了多年來虐待他們的地方官吏，而且動亂迅速從有馬村往外擴散，數日間就演變成大規模的反抗禁教活

動。島原藩官兵壓制不住，只能退入島原城堅守。消息傳到對岸的天草，當地民眾也立即響應，聚集圍攻島上的行政中心富岡城。十一月十四日，富岡城城主三宅重利戰死。

十一月二十四日，松倉勝家回到島原城。兩地民眾得知幕府的援軍即將到來，決議先就地解散，回家收拾米糧細軟，再到廢棄不久的原城進行長期抗爭。幾天後，島原與天草兩地願意繼續參加一揆的群眾陸陸續續到原城集合，天草四郎也在十二月三日進駐。據相當可靠的估算，原城內男女老幼總人數至少有二萬七千人，很可能高達三萬七千人。

十二月五日，板倉到達島原城，從各地被徵召來的幕府軍總數也超過了五萬人。可是這些應召前來的大藩主們根本不把

203

職位這麼低的板倉放在眼裡，不聽他使喚。原城內群眾卻士氣高昂，行動有序，連番擊退幕府軍的進攻。板倉眼看攻城無效，幕府派來清查戰果的老中松平信綱又快到了，越來越焦急，於是在一月一日再度發動總攻擊。可是這次的攻擊幕府軍又大敗，總共死了四千人，而且連板倉也喪命了。但原城內的一揆眾據說只戰死了七個人。

松平信綱原本只是前來論功行賞的，這下只好就任幕府軍總大將。信綱判斷很難快速瓦解一揆眾，於是繼續增調員兵，採用嚴密圍困原城的戰法，斷絕一揆眾的米糧來源。又採取各種心理戰術：一邊要求在長崎的荷蘭商館館長提供砲船，從海面轟擊原城，企圖消毀一揆眾獲得海外天主教援軍的期望；一

邊向原城內的民眾提出各種優渥的投降條件，包括讓四郎被捕的親人寫信勸降，甚至策動代表四郎前來談判的山田右衛門作反叛。不過這些手段不是失敗，就是無效。四郎這方多次回覆松平信綱，他們並非怨恨將軍或領主，而是不能背棄信仰，死也在所不惜。

二月底，松平信綱認為原城內應當已經存糧耗盡，戰力衰退了，下令進行總攻擊。二月二十七日下午，十二萬幕府軍開始攻擊。隔日正午之前，戰鬥結束，原城內反抗軍全數被殲滅。

松平信綱命令，不分男女老幼，一個活口都不留，因此幕府軍在之後的幾天內，又徹底搜索了原城每個角落與附近山林，確認沒有任何遺漏。其他如四郎的母親、姊妹、甥兒等早先被捕

205

的人，也在幾天內被處死。之後四郎等四千人的頭顱，還被送到長崎展示，以儆效尤。

原城眾唯一存活下來的人是山田右衛門作。據說四郎這方發現右衛門作反叛時，立即斬殺了他的妻子等一門十多人，但把他關在地牢裡。城破之時，幕府軍在地牢裡見到右衛門作，原本也要把他砍了，是見到他身上有充當內應時的信件，才饒了他一命。之後山田右衛門作被松平信綱帶回江戶，我們現在所知道的原城內狀況，幾乎全都是透過他而來的。

幾個月後，島原藩主松倉勝家因對百姓殘暴不仁而被處斬，但從流傳下來的官方紀錄來看，幕府認定島原之亂與天主教徒有莫大的關聯，也因此更加嚴厲查禁天主教。亂事平定後的隔

年，幕府把與天主教大國葡萄牙的貿易轉給新教國家荷蘭，並且全面驅除葡萄牙人，最終連只貿易不傳教的荷蘭商人都只准在嚴密監控的長崎出島暫時居住。因為禁教，因為島原之亂，日本從此進入了兩百年的「鎖國」時代。

◆ 松平信綱之子輝綱隨父參戰，著有《島原天草日記》，也是當時的重要紀錄。

◆ 代唐津藩主治理天草地區的富岡城代三宅重利（藤兵衛）原本也是位天主教徒，但島原之亂發生前已經棄教。他的外祖父是引起本能寺之變的明智光秀。

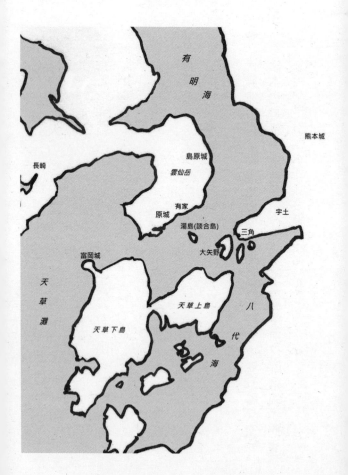

有明海

熊本城

島原城

雲仙岳

長崎

有家

原城

湯島(談合島)

宇土

三角

大矢野

富岡城

天草灘

天草上島

八代海

天草下島

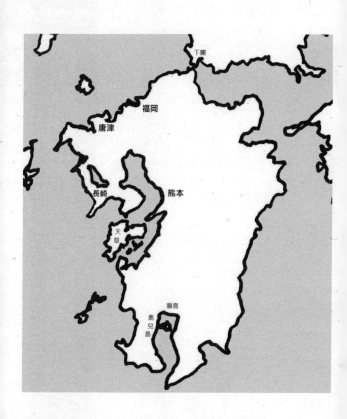

下關
福岡
唐津
長崎
熊本
天草
霧島
鹿兒島

謎樣的領導者——天草四郎

島原之亂的領導者天草四郎至今仍是個傳奇人物。能讓三萬七千位烏合之眾般的農民信服，願意與他共生死，一起反抗幕府，這樣的領導者就算不是非凡，也不是每個時代都會出現的。不過我們對於天草四郎的生平了解其實非常有限。幕府軍攻破原城之後殺死了所有的人，也徹底破壞了原城，因此反抗軍這方就算曾作過什麼紀錄，也未能流傳下來。我們所能參考的幾乎只有渡邊小左衛門當年留下的口供。

渡邊小左衛門是四郎的姊夫。島原發生暴動時，他在大矢野。暴動的消息一傳來，小左衛門立即遊說鄉民回歸天主教信仰，並帶著大家衝去當地官役所，索回之前被迫立下的棄教誓書。接著小左衛門冒險前往四郎的母親與姊妹所在的宇土郡，打算偷偷護送他們去與四郎會合。但是不幸消息走漏，小左衛門等一夥人十月三十日在三角被捕，離動亂發生不到一周。

根據渡邊小左衛門的供述，四郎名益田四郎時貞，教名Francisco，現年十六歲。四郎九歲起習字讀書，之後經常前往長崎深造，不論儒學或者基督教義都很精通，言談議論更是讓人折服。四郎的父親名益田甚兵衛好次，本來是小西行長的重要文官，現年五十六歲。甚兵衛的長女嫁給了渡邊小左衛門。

211

渡邊家是天草地區的豪族，與益田家一樣，所有家族成員都信奉天主教。

當地相傳，一六一二年時禁教令發布，某位葡萄牙神父在被驅逐出境之前曾經預言：二十六年後此地將出一善人，自幼不學而能讀，當天地異變之時，他將拯救大家。動亂發生之前便有關於天草四郎神蹟的種種傳聞，像是能在海上行走，讓一位盲女不藥而癒，重見光明，還曾經招喚天空中飛翔的鴿子到他手中產卵，並且從鴿卵中取出寫有聖書經文的紙片。也許現代的我們不太能夠相信天草四郎所展現的這些神蹟，但類似的敘述在當時所留下的歷史紀錄裡出現過許多次，包括山田右衛門作所寫的供述。顯然，除了天性聰敏和與生俱來的群眾魅力

外，四郎更讓人信服的是圍繞在他身邊的預言與神蹟。

後世所流傳的四郎畫像，大致是根據四郎指揮富岡攻城戰時目擊者的描述所畫。不過很可惜目擊者只描述了四郎的衣著打扮，沒有他的長相，所以我們無法得知是否四郎真如傳說中所言是位美男子。事實上，原城被攻破之時，幕府軍也沒有人曉得四郎的長相，只能拿著一顆顆的頭顱讓四郎的母親辨認，從她的反應判斷哪顆最可能是四郎。或許松平信綱下令連女人小孩都要全數撲滅，也是懼怕四郎的魅力，因此寧可錯殺一萬，不可縱放一人。

渡邊小左衛門與四郎的母親、姊妹在城破後被分批在原城處死。據說小左衛門的兒子小平與四郎之妹萬，當時才七歲，

213

但兩人很喜悅地說：「終於能去天國了。」讓行刑的人都為他們的信仰堅定而動容。

根據某些資料，四郎參與富岡攻城戰之前，似乎與父親甚兵衛去了一趟長崎。鄰近的長崎是當時唯一外國人可以出入的貿易港，也一直是天主教徒的大本營之一。如果四郎父子此行是為了聯絡「外援」，那一揆眾等待來自基督教國家的講法，或許並非空穴來風。為了警告長崎當地居民與外人，幕府特地把小左衛門與天草四郎、益田甚兵衛等幾位一揆首謀的頭顱都被送去那裏展示。長崎市西坂丘二十六聖人紀念館附近的御船藏町一帶是江戶時期的刑場。據說當地地藏堂便是天草四郎等人頭顱埋葬的地方。

214

過往一般假定天草四郎尚未娶妻，這是因為島原之亂爆發時他才十六歲，渡邊小左衛門與山田右衛門作的武將供詞，他曾提到他有妻子。不過據砍下疑似天草四郎頭顱的武將供詞，且身旁有進原城內四郎居所時，見到一服裝比較華麗的少年，且身旁有一應當是服伺他的少女，只是他當時認為四郎一定趁著黑夜逃走了，松平信綱的命令又是一個活口都不用留，因此想都沒想就把人都砍了，也沒問少年是不是四郎，旁邊的少女跟他是什麼關係。近年史學家在文獻中找到線索，四郎或許有位妻子，妻子的父親是住在島原的有馬晴信舊家臣，名為有家監物。這新線索讓大家又重新想起了那名武將的供詞，而《彌賽亞》也可能是因此而設定仙名所飾演的流雨住在有家監物的家中吧。

◆

天草四郎的故鄉在大矢野島，當地設有天草四郎博物館，地址是熊本縣上天草市大矢野町中 977-1。

◆

一九九六年，雪組轟悠在 Bow Hall 主演的《アナジ》故事也涉及被鎮壓的天主教徒，且天草四郎（赤坂實樹飾）在第二幕後段短暫出現。

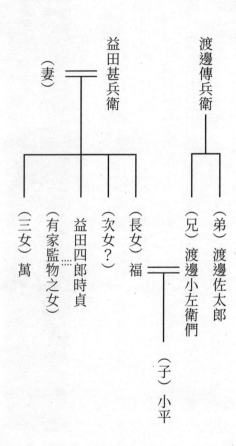

◆ 天草四郎親族關係圖

渡邊傳兵衛

　　　　（弟）渡邊佐太郎
　　　　（兄）渡邊小左衛們 ＝ （長女）福 ── （子）小平
　　　　（次女？）
　　　　益田四郎時貞
　　　　（有家監物之女）……
　　　　（三女）萬

益田甚兵衛 ＝ （妻）

一六一六年，島原民眾迎來了新藩主松倉重政（1574-1630），也迎來了往後二十年水深火熱的日子。

首先是稅賦和勞役倍增。島原藩是個貧瘠的地方，雖然號稱是四萬三千石的領地，但實際收穫的糧食農作數量遠不及此。

松倉重政一邊調高農民稅賦，一邊興建富麗堂皇的島原城，不顧這樣已經超出了農民所能負擔的程度。

當時又遇上幕府準備改建江戶城，需要大筆費用。松倉重

政為了攬功，竟然自願認領了相當於十萬石藩主才能負擔的費用。這筆錢當然不會出自松倉的私人財庫，而是靠著更加賣力壓榨島原民眾，對於交不出稅的人，不是囚禁就是打殺，完全無一絲疼惜。

一六二五年，德川幕府指責各藩查禁天主教不夠認真，於是松倉重政又力求表現，開始對查獲的教徒施展各種慘無人道的酷刑，逼迫他們棄教改宗。電影《沉默》裡以火山溫泉燙死教徒的酷刑，便是這個時期真實發生在半島中央雲仙岳火山口的事情。而且不只教徒，交不出稅的農民也會受到這樣的酷刑。

五年後，松倉重政終於死了，兒子勝家繼任藩主。但很不幸，勝家比重政更殘暴，簡直是個以虐殺民眾為樂的人。勝家

刑罰中最出名的是「蓑踊り」，就是把人的手綁住，套上蓑衣，然後再點火。被燒的人會痛苦狂奔、扭動而死，好像跳舞一般。其他還有切手指、竹鋸刑、木馬等等，各種光是聽名稱就讓人頭皮發麻的刑罰。

偏偏彷彿藩民的日子還不夠苦一般，島原一帶居然連年荒收。松倉勝家沒因此減稅就算了，還想出了各種新名目來加稅，生小孩有頭稅，架棚子有棚稅，無所不稅。至此，島原民眾實在跟活在地獄中也沒兩樣了。

島原對岸的天草屬於唐津藩，唐津藩主雖然不像松倉那麼苛刻地抽稅，但在取締天主教徒的手段上也是日趨嚴苛。曾有人感嘆，島原藩的天主教徒會被丟到火山口內，唐津藩的天主

教徒則是會被綁上石頭丟入海裡。

島原之亂平定之後，原本幕府還猶豫是否只以導致天主教徒叛亂的罪名處罰松倉勝家，但沒多久在勝家的豪宅內找出了農民的遺體。幕府認定勝家殘暴不仁，罪無可赦，沒收了松倉家領地，而且判勝家斬首，剝奪他以武士切腹的方式光榮自盡的權利。

唐津藩主寺沢堅高對造成島原之亂也有責任，但天草在地理上與唐津藩本土並不相連，平常是由唐津藩指派的富岡城代管理。亂事初期一揆眾攻打富岡城，導致城主三宅重利戰死，但富岡城終究是守住了。整體來說唐津藩對藩民也沒有松倉勝家那樣殘暴，因此寺沢堅高受到的處罰相對輕了許多。幕府只

沒收了他天草部分的領地，讓唐津藩從原本的十二萬三千石，掉到了八萬三千石。不過少了三分之一的收入讓寺沢堅高顏面盡失，財政也左支右絀。一六四七年堅高因抑鬱發狂而自殺，寺沢家也隨之斷絕了。

◆《彌賽亞》一劇沒有安排寺沢堅高這號人物出現。島原之亂發生時，寺沢堅高與松倉勝家都因參勤交代而在江戶，得到通報才趕回平亂。

◆島原城內有一個祭拜松倉重政與築城死難人員的小祠，他的墓在現今島原市江東寺，旁邊葬有死於島原之亂的幕府軍總大將板倉重昌。松倉勝家是在江戶被處刑，因此就地掩埋在東京的金地院。

◆島原城是日本百大名城之一，特色是高聳的五層天守閣。

◆雲仙地獄（溫泉）所在的雲仙公園是日本最早設立的國家公園。遊覽資訊可參考 http://www.unzen.org/t_ver/。

老中松平信綱的盤算

《彌賽亞──異聞・天草四郎》所演的島原之亂發生在第三代將軍德川家光之時。家光非常崇敬祖父德川家康。一六○三年家康出任征夷大將軍，並在江戶設立幕府。隔年家光出生。家光的父親秀忠還趕上了東西軍大決戰的關之原戰役（一六○○），但家光可說是成長於治平之世，等到他成為將軍時，世局跟家康所處的群雄爭霸戰國時期已經大不相同了。對德川家光來說，他所面臨的課題不是父祖的打天下，而是如何維持

足以讓萬民臣服的幕府威信，以便永續德川政權。

因此，島原之亂是因農民受不了生活艱困，或是因反抗禁教令而起，對幕府來說有很大的差別。如果是前者，那民眾反抗的對象是治理無方、辜負幕府委託的藩主，並非握有中央統治權的幕府，這類型的農民「一揆」，雖然帶頭起事者（例如《星逢一夜》裡，望海所飾演的三日月藩農民源太）因下犯上而難逃一死，但幕府只要把責任推到藩主身上，再嚴懲失職的藩主（判早霧所飾演的三日月藩主終生流放），便可以維持它在民眾心中「最高主宰」的地位。既然這類農民作亂不至於動搖幕府的統治，幕府往往可以在動亂平定後，以寬容收買人心，放過非主謀的參與群眾，並且給予這些地區某程度的稅負減免，

塑造「你們的訴求，我聽到了」的形象。

但反抗禁教令就不一樣了。禁教令出自幕府，各地藩主都得「遵旨照辦」了，更何況是底下的庶民。對幕府來說，即使藩主取締教徒的手段過於嚴苛，庶民大眾乖乖聽話，不要信教不就好了，哪有什麼討價還價的餘地。如果因此拒絕棄教，甚至暴動，那更是大逆不道，絕對必須不論主從一律嚴懲，一個都不能饒恕。

以上兩種「起事原因」的認定，關係到加入島原軍三萬多名信眾的生死，這便是為什麼《彌賽亞》劇中的天草四郎（明日海飾）要派山田右衛門作（柚香光飾）前往幕府軍作說明，幕府軍的總帥松平信綱（水美飾）也願意傾聽的緣故。右衛門

作不負所託，他的說明讓松平信綱證實了原本的猜測：此次動亂主要是因藩主（鳳月杏飾）暴虐和重稅造成的，並不是民眾蓄意反抗幕府。

只是，就算這次動亂的發生情有可原，幕府也不可能放縱如此眾多的天主教徒繼續公然存在，否則往後幕府下的令還有誰要聽呢。松平信綱因此對山田右衛門作提出兩個條件：一、要右衛門作送來天草四郎的頭；二、要島原眾全體棄教改宗。這兩條件能夠達成，信綱允諾盡全力幫島原眾開脫，保全他們的性命。

松平信綱的條件，一是比照農民一揆的處置，一是讓島原眾證明對幕府並無反抗之心。在經歷數月圍困，島原軍已經彈

盡糧絕之時，這樣的條件其實是相當寬大的。

只可惜劇中及歷史上，都注定了島原之亂無法這般輕鬆收場。關鍵不在右衛門作是否動得了手砍殺四郎，因為就像四郎放走右衛門作前所說的：信綱早就透過別的管道把條件告知島原軍了，但既然大家決心不投降，身為領袖的他當然也只能奉陪。

維繫幕府威信靠的是形象不是真相。不論松平信綱是否不忍心，他終究把不肯投降的島原軍全數殲滅，相關紀錄也消除的乾乾淨淨。這也是劇中四郎為何要給右衛門作一個與眾不同的使命——活下去——的緣故。幕府軍唯一可能放過不殺的，只有見過松平信綱的右衛門作吧，因此只有他有可能讓這三萬多島

原眾的心聲以及事件經過，流傳後世。二十年後，下一代將軍即位。山田右衛門作與四代將軍德川家綱的相談，可算是右衛門作終於達成使命吧。

◆ 天草四郎陣中旗的正式名稱是「綸子地著色聖体秘蹟図指物」，收藏在熊本縣天草市立天草キリシタン館。

島原之亂起於半島南端，一兩天內便得到對岸的天草百姓呼應，之後兩邊民眾合流，結為命運共同體，一直到隔年二月底在原城一起殉難。

然而，島原半島和天草其實是兩個地方，中間隔著早崎海峽，治理上也分屬兩個藩，一個是松倉氏的島原藩，一個是寺沢氏的唐津藩。從《彌賽亞》官網所提供的人物關係圖也可以看到，出場人物分兩邊：流雨（仙名飾）之兄松島源之丞住在

島原，屬於有馬晴信的舊家臣，益田甚兵衛（一樹千尋飾）跟渡邊小左衛門（瀨戶飾）住在天草，屬於小西行長的舊家臣。

那麼，到底是是什麼樣的原因，帶領兩個不同地區的民眾，走上相同的命運呢？這得從他們的舊領主，有馬晴信與小西行長兩位有名的「吉利支丹大名」註1 說起。

島原在戰國時期是有馬晴信（1567－1612）的領地。晴信在一五八〇年受洗成為天主教徒後非常熱心推廣教務，領地內建有教堂、修道院，家臣、民眾中也有眾多教徒，並且曾經派遣使節團前往羅馬（天正遣歐少年使節團）。一五八七年豐臣秀吉發布禁教令，晴信拒絕放棄信仰，並且繼續庇護領內的信徒。

不過一六一二年，晴信涉及岡本大八行賄案，因收賄的岡本也是天主教徒，引起德川家康大怒，處決了晴信並且發布了嚴屬的禁教令。照說有馬氏的領地很可能因此被幕府沒收，幸好晴信的長子直純從小便跟在家康身邊服侍他，妻子又是家康的養女，因此特別獲准繼承藩主。在這種情況下，直純不敢不遵從禁教令，先是自己棄教，接著以嚴刑重罰逼迫家臣與藩民棄教，連兩位不肯棄教的異母弟都斬殺了。兩年後，直純申請轉調他處，幕府派來的新藩主是松倉重政，島原民眾的處境也更加惡化。

島原對岸的天草，據說在一五九○年成為小西行長領地之前，就已經有高達三分之二的民眾信奉天主教。小西行長

232

（1558—1600）本身也是天主教徒，對教務傳播也相當熱心。因此領地內教會、修院、教授繪畫的畫學舍、擁有活字印刷機的出版社等等，各種教務機構一應俱全。據統計一六〇〇年關之原戰役之際，天草約有三萬名天主教徒。

不幸小西行長在關之原戰役中選擇了西軍。西軍戰敗後，小西行長與石田三成一起遭到了砍頭的命運，天草也被劃入寺沢氏所領的唐津藩。隨著德川幕府逐漸要求各藩主加強禁教措施，天草地區民眾的信仰一年比一年受到更嚴厲地考驗。

天草與島原兩地的民眾中有如此眾多的天主教教眾，又曾有過如此熱心教務、庇護他們的藩主，也難怪面對暴虐的新藩主，最終會爆發抗爭。而原城圍困期間，有馬直純因熟悉附近

233

地形也被幕府徵召前來討伐。山田右衛門作（柚香光飾）原本是有馬直純屬下的南蠻畫師，直純改封後，改仕新藩主松倉氏，之後參加了一揆。

山田與幕府軍聯繫時，也特別提到自己是直純的舊屬，以取得幕府方的信賴。只是不知，當有馬直純率領軍隊與往日的部

屬與民眾對決時，內心作何感想？先代藩主有馬晴信應當也沒料到有這樣的一天吧。

註*1

吉利支丹，即後文的「切支丹」（キリシタン），戰國以及江戶時期的用詞，指基督徒。來自於葡萄牙語的Cristão。在該時代，基督徒指是天主教徒。

▲一八九八年，重申禁教令的公告木札

等待彌賽亞（MESSIAH）

　　彌賽亞（英語：Messiah，或譯默西亞）是一個基督教世界中常常會聽到的詞。在基督宗教的教會裡，它有其特定指涉的宗教概念。隨著基督教思想不再全面主導人的思想，這個詞也因之得到解放。因為在有宗教法庭的時代，這是一個神聖的詞，是坐在神壇上的，故而膽敢隨便自稱為「彌賽亞」或稱某人為「彌賽亞」就是異端罪，嚴重則上火刑柱，可不是能開玩笑的。然而，在教會失去了世俗世界的掌控權之後，這個古老

236

的詞不但沒有死去，反而在其原本內蘊的宗教概念之外，又增加了脫離脈絡的新意涵。可見一個概念要成為活的語言，就不能一直活在它原有的世界裡，否則會僵化而死。然而，要如何不斷地與時俱進，呼應時代脈動但又不失去其原有的脈絡與精神呢（這也是寶塚的傳統）？演出家原田諒在花組二○一八年的公演劇《MESSIAH（メサイア）──異聞・天草四郎──》中，利用山田祐庵的視角以及教友的眼光交織出這個概念的現代性對話，就是一個很成功的詮釋。

不過，「彌賽亞」到底是什麼？

在亞伯拉罕一神教的脈絡裡，按《舊約》，彌賽亞一詞的原意指「經上主膏油者」，故又可引伸為救主、解放者及品位

237

尊高者。在猶太教的概念中，彌賽亞當然不只一人（《舊約》中有好幾位），而且也不只限於猶太人，因為在《舊約》背景的時代，會「被神膏油者（有時候則是在神旨意下受膏）」，就是神揀選來執行祂的計劃或旨意的人。這個詞，以希臘文來拼寫，就是「ΧΡΙΣΤΟΣ（Christós）」，拉丁文依此則寫為Christus。英文就是Christ，中文稱「基督」。換言之，彌賽亞，意思即「受膏者」，就是「基督」。

按照猶太《舊約》，神通過摩西預告，必有一位偉大的先知來到。這一位王者彌賽亞（Messiah the King）正是神所應許、猶太人所盼望的那位。他負有神聖使命將拯救以色列子民，重現大衛王的盛世，世界迎來良善與和平等等。

238

兩千多年前，許多猶太人正殷切地等待彌賽亞降臨、耶路撒冷得救。此時，有一位名為「耶穌」的拿撒肋人（Jesus of Nazareth）出現了。按照《新約》的說法，他就是那位《舊約》預告的「彌賽亞」。當然，很多人相信，於是這一系的信仰就成為今日眾基督宗教的起源；可是自然也有很多人不信耶穌就是那個彌賽亞，最後，他三十三歲時被釘死在十字架上。

按照《新約》，他死後三天復活，四十天後升天。根據《新約》的說法，《舊約》中的三個神聖職分在都集中於耶穌一個人身上，因此，耶穌不只是許多受膏者中的另一位「基督」（a Christ, one among others），他是獨一無二的那個「基督」（the Christ the only one），是那位彌賽亞。由於後來羅馬

239

皇帝信了基督教，所以基督教成了國教，隨著政治力也就成為西歐文化的基礎與根源。而在隨之發展起來的基督宗教中，不管後來教會怎樣分裂，分家成不知多少派，基督宗教中的「彌賽亞」指的就是「耶穌基督」，這定義倒是非常清楚，沒有異議。

比基督教更晚些的伊斯蘭教並沒有否定耶穌是彌賽亞的定義，根據伊斯蘭教的概念，耶穌是先知也是彌賽亞，而且會在末世時再降臨人世與 Mahdi 並肩作戰。Mahdi 是伊斯蘭教在末日之前會出現的救世主，照伊斯蘭傳統，當末日的小跡象開始顯現並加劇時，人類將遭受極大的苦難。「Mahdi 的到來」是伊斯蘭教的末日論述中最重要的核心內容，也是伊斯蘭的末

日前的第一個顯見跡象。到那時，Mahdi「將興起」，在真主的指引下，為了恢復和調整萬事萬物，將掀起一場社會大變革。這場戰鬥，將會讓純真的信仰得到復原，從之給世人帶來真正的、不朽的指引，讓社會秩序更加公正，使世人不受壓迫。

顯然，Mahdi 就是穆斯林的「彌賽亞」。猶太人等待彌賽亞，基督徒等待耶穌基督，穆斯林則同時等待 Mahdi 與耶穌。知名的伊斯蘭學者 Abdulaziz Abdulhussein Sachedina 在他的《Islamic Messianism》一書中便指出這個現象：亞伯拉罕一神教的這三個宗教的信仰者，都在等待他們的救主到來，以成就神對祂的子民所作的應許。

在整個西洋史中，再沒有比傳說中的那一位將到來的彌賽亞

（Messiah the King，被期待的救世主）更具傳奇色彩的人物了。人類凝望著他，寄望於他，以期獲得最終拯救。不管被名以彌賽亞或是耶穌基督還是Mahdi，這個追求與期待本身就具有普世性。「他」超越了種族宗教的藩籬而屬於每一個人，對於受到壓迫與飽受痛苦的人民來說，進入享有公義與和平的「彌賽亞時代」顯然是永恆的追求與渴望，而打造一個paraíso（或說烏托邦）也一直是人類的未竟之業。

《馬爾谷福音》第九章第四十四節紀錄了宗徒不明白耶穌預言受難的話，不知彌賽亞應受難的道理。因為他們對彌賽亞的想像就如一般猶太人，他們以為彌賽亞應該是大顯威武，復興他們的祖國的傳統英雄式人物。根據天主教聖經的註解，耶

穌以苦難建祂的國，因此，凡進入這國的人也當跟隨祂走犧牲的苦路，唯有走上這條「彌賽亞」之路，藉著與祂同死，將來才能與祂同享榮耀。以現代政治的角度來看，這或許只是一個簡單的「官逼民反」事件；但是，對於當時代島原天草地區的極虔誠人們來說，他們就只是單純地按照《福音書》上人子的指示：「拋下一切來跟隨我。」因為「手扶著犁而往後看的，不適於天主的國。」

然而，拋開超驗經驗的神祕感動，之所以有這麼多人願意「拋棄一切去追隨彌賽亞」，豈不也說明了現世之無可留戀？當人民的選擇只有「人間地獄」與「神的樂園」時，堅決選擇拋棄前者似乎也不是太難理解的事。

《路加福音》第十七章第二十節已經明白的告訴人們，「彌賽亞」與「神的國」都不是眼所能見的。但是，只要掌握權力的人不斷地創造出「末日將臨」的悲慘環境，則任何時代任何地區都會有飽受苦難壓迫的人們持續地等待「彌賽亞」的救贖以及「神的國」之降臨。

苛政還是信仰？——異聞・天草四郎

戰國以及江戶時期的用詞「切支丹」（キリシタン）來自於葡萄牙語的 Cristão，本來是基督徒的意思，但在那時代指的是我們現在所說的天主教徒。在現存與島原之亂相關的官方紀錄裡，「切支丹」這個詞不斷地出現。從亂事爆發開始，各種報告經常提到哪個村莊有多少人回歸切支丹，切支丹眾現在攻打到哪裡的敘述。原城圍戰時，幕府也不斷對城內群眾宣示：

切支丹殺無赦，但承認自己只是受脅迫才加入的異教徒就可得到寬恕，就算是天草四郎也一樣。當然，幕府也不是否認此次動亂有苛政把農民逼上絕路的成分，畢竟松倉勝家就是因此才連切腹都不准就直接被砍了頭。但是從攻下原城後的趕盡殺絕，之後更加嚴禁的查禁天主教，最後走向鎖國政策看來，在幕府定調的史觀裡，島原之亂無疑是個切支丹一揆。

《彌賽亞──異聞・天草四郎》的「異聞」便是在挑戰上述這種史觀。首先，劇裡只有殘暴的藩主與官吏，並沒有招喚信仰的神蹟；劇中的天草四郎，連虔誠的教徒都說不上，更不用說是位如預言降生的天使或神之子了。因此山田右衛門作向四代將軍家綱揭露的島原之亂是個抗暴事件，而非為了堅持信仰

246

的集體殉教。劇作家原田諒透過山田所表達的是苛政造成了如此重大動亂，信仰只是幫幕府的形象背了黑鍋。

不過，跟洗白幕府對信仰的指控相比，《彌賽亞》更傾向於質疑信仰以及對善良虔誠村民們「當局者迷」的懷疑。原田把天草四郎設定為一位徹底的局外人：出身不明的倭寇頭目夜叉王丸，再藉由受到村民感動的天草四郎，提出電影《沉默》裡再三出現的疑問：如果神存在，為什麼要讓虔誠的大家如此受苦呢？為什麼對這樣的苦難沉默不語呢？

面對這麼艱難的問題，原田建議的答案表現在《彌賽亞》裡天草四郎的說詞與民眾的選擇：神不在天上，而是在自己的心中；把命運掌握在自己手裡，一起建造心目中的天國吧，只

247

有這樣才能死而無憾。

遙想將近四百年的天草四郎與三萬七千名一揆眾，不論他們怎樣思考這些問題，用什麼樣的心情面對最終的答案，不論現代的我們是否贊同或是體會，總是讓人無盡感傷。

這不是「邪教」，什麼是邪教？

我們對天草四郎時貞這位謎一般的反抗軍領袖所知極有限，更不用說那些無名的三萬教眾。這大概是戰敗者命運的最慘等級（寶塚的幕末時代劇中常出現的西鄉隆盛，則算是日本史上最好運的戰敗者了），因為當一切的反抗痕跡都被抹毀或因自然因素消失時，便意味這些曾經真實存在過的人事物「再無話語能力」。

然而，歷史從沒法真正被消除，被壓迫或者被消滅的一方會以寄生在各種傳說逸聞之中的方式繼續存在，在某些文化中，甚至會被神化（或魔化）而進入民間信仰。天草四郎的狀況亦然，透過小說、電影、遊戲等，他不但沒有消失，反而以更多種的面貌出現並挑動著人們對他的好奇與想像。

根據官方版本的主張（或者說幕府對此事的理解），這是一個「切支丹」（キリシタン）一揆。當然，這樣說也沒什麼不對，畢竟那些南蠻來的玫瑰念珠，黃金十字架，旌旗等等都證明這些鄉民的確是基督徒。而從幕府方面對城民的招降宣告中可以發現，官方真正要禁絕的是宗教。所以，即使是天草四郎也只須要承認自己只是受到脅迫才加入異教，就可以免除罪

責。反之，承認自己的切支丹身份只有死路一條，殺無赦。

那麼，為什麼德川幕府對於切支丹如此痛恨呢？

除了對切支丹背後的外國勢力有疑慮這種現實因素之外，「恐邪」是另一個原因。將不熟悉的信仰行為或與己不同的宗教視為「邪教」（或異端）的行為，在歷史上屢見不鮮。

天正十五年（一五八七）豐臣秀吉頒佈《伴天連追放令》，定天主教為邪教，這可以說是這個悲劇的遠因。當然，對幕府來說，「切支丹」的確是很可疑的：一群人定期聚集舉行神秘又詭異的儀式，唱歌唸咒，宣傳奇怪的言論。最糟的是，隨著他們的壯大，開始跟日本的本地宗教時有衝突。而日本的政治菁英層對「宗教戰爭」並不陌生。

從室町幕府中期到整個戰國時代這三百年間，日本的半宗教戰爭可說不勝枚舉，從一向一揆到法華一揆，不管是宗教間的派鬥或者是寺院結合政治勢力等等，就日本的統治階級來說，他們很早就認識到有宗教向心力的一揆的危險性，這可絕對不能跟為了利益或權力或賦稅等等政治或經濟等世俗性的「德政一揆」（以德政為口號所發動的起義或暴動）相提並論，「德政一揆」是可以用利益去安撫，用政治手段來解決的，但是宗教性一揆基本上可以視為一種意識型態之爭，幾乎沒有什麼交換或對話空間。這種因教義或主張而起的暴力衝突，即使是一般人刻板印象中的和平出世佛教也難以避免。若再與權力團體結合而得到支持，則宗教戰爭必然就越演越烈。這點從織田信

長的指控可見一二，他認為佛教團體「組織游離武士、兵亂相交結，是國家蠹蟲」。

我們無法得知織田信長之所以會對外來的基督教持友善態度是否與當時日本自身宗教團體長年內戰的現象有關，但是，豐臣秀吉的舉措卻剛好造成提油救火的不幸效果。對基督徒來說，特別是對於初認識基督教且受到吸引的人來說，被禁止剛好創造出一個類似於早期教會處境的氛圍，反而激發出更強大的宗教狂熱，因為，這樣的環境會讓教友產生一種類似使徒般的自我投射。本來，千百年前外國某處的一小群人跟一輩子也沒離開過鄉里超過一百公里的日本國鄉民根本是活在兩個世界的人，現在，因「共同的感受與處境」不但拉近他們之間的距

253

離，也增強他們對於自己屬於「基督的肢體」的歸屬感。天主教本來就有鼓勵教徒學習使徒或聖人行誼的傳統，而人類在選取仿效對象時，情境又是重要變因，當教友感受到自己的處境宛如《使徒行傳》上的記載，身為「基督的肢體」，去模仿使徒自然成為邏輯之必然。政治力「壓迫信仰」所造成的「歷史重演」，等於是把教徒用時光機載去體驗早期教會的實境秀，結果往往是讓信仰更堅定。這也是為什麼基督宗教每傳播到一個新地方，早期教會史的劇情就會重演一遍的主要原因。

對於剛剛取得政權的江戶幕府來說，亂了百年的一向一揆可不是太久以前的事，特別是長島一向一揆、越前加賀一向一揆都呈現出「捨棄一切為信仰」的「聖戰式」狂熱，也難怪幕

府對於切支丹有高度警戒。畢竟，前現代人類仍習於將各類含有巨大破壞性威力的天災人禍與超自然力量做連結，來了一個「不知法力無邊到什麼程度」的外國神加上神甫背後的外國政治勢力，幕府會選擇強力鎮壓的手段，意圖將「可能性危險之源」給消滅，其實也很自然。畢竟亟需維穩的政權，為了讓社會進入它能控制的「條理」與秩序，往往都會採取「管制」與「禁絕」以防止社會受到「汙染」後做出各種挑戰行為。因此，將「會帶來災禍」的汙染源或被汙染物，排除出社群（最好是將之消滅）就成為人類政治史上不斷重演的主題。

那麼，為什麼切支丹會讓當時日本的宗教界跟政治界有極大的排斥感呢？對宗教界而言，「爭奪市場」或許是一個原因，

但是天主教的核心教義對於當時的日本人來說的確是有「邪教」感的。以「人」為獻祭的犧牲，對於十七世紀的日本人應該是非常巨大的文化衝擊，更何況日本在明治維新之前，因佛教影響，對肉食是有一定程度的抗拒與排斥的，因為肉被視為「不潔」。然而，天主教信仰的核心概念之一卻是「聖餐變體」（transsubstantiatio），這簡直太可怕了。到底「聖餐變體」是什麼東西呢？《若望福音》記錄了耶穌的這段話語：

「因為我的肉，是真實的食品；我的血，是真實的飲料。誰吃我的肉，並喝我的血，便住在我內，我也住在他內。」

（若六：55—56）

這群切支丹，每周聚在一起，唱歌唸咒之後，一起吃他們的神的肉，喝他們的神的血，這種意象，對於十七世紀以神道教與佛教的思想系統為文化基底的日本社會而言，不是中邪入魔是什麼？這不是邪教，什麼是邪教？

在現代以前，歷史上每每發生以宗教為名的起義事件時，常常會看到「妖言惑眾、邪術惑人」的解釋，主導者則被妖魔化（這不是形容詞，是指有超自然的神秘力量涉入），而處決受到「邪靈汙染」的人，使用手法多半相當殘酷（宗教性質的處決不同於一般的政治性或社會性處決）且相關物件會被消滅殆盡（掩埋消滅，更積極者還會施以宗教儀式防止「魔氣」外溢）。從宗教人類學的角度來說，從滅城之後，幕府意圖「消

滅一切痕跡」的行為以及後來考古挖掘所呈現的蛛絲馬跡來看，這場撲滅行動，不只是政治性的殺雞儆猴，也有「消滅整個汙染源」以保持社群潔淨性的意味。之後的禁教鎖國，某點來說，也就是一種預防性「防疫」舉措了。

天草四郎陣中旗

《天草四郎》這個劇本的背景是以寬永十四年的島原之亂來發展的。因此也可以算是一個歷史劇。然而,雖然這事件在日本史上真有其事,主角天草四郎時貞也真有其人,但與這事件有關可考的史實資料及考古遺物其實並不算多。其中最值得注意的是一面保存堪稱完整的旌旗—俗稱「天草四郎陣中旗」的「繪子地著色聖体秘蹟図指物」。

259

相對於葡萄之類的屬靈物品，旌旗算是較少被提及的，不過，《聖經》中只要有旗出現的場景，幾乎都有某些關鍵性的意義，在提到「旗」的二十多次中，大多都是代表威武與得勝。

也因此，「旗」與這齣劇的主題──《MESSIAH（メサイア）》──可說在概念上緊緊相扣。這面「繪子地著色聖体秘蹟図指物」是這個事件之中少數留下來的歷史見證物，目前收藏在天草市立基督教博物館內。我們無法得知這面旗的用途是四郎的陣營與幕府軍作戰時的「軍旗」，還是祭壇上的裝飾。然而，在一切痕跡都被銷毀的狀況下，這個最有力的「記號」卻奇蹟般地保留下來，的確讓人不能理解天主之手。

「天草四郎陣中旗」可以說是這齣劇最重要的道具。在劇

中，隨著政治局勢的演變越來越嚴峻，誓死戰鬥成為決心之後，天草人民唯一能信靠的就只剩下天主。在激烈的戰事中，當守著城的反抗軍把這面旗揚立展現的那一刻，這齣劇也來到最高潮。以戲劇呈現的角度方式來看，它的出現讓敘事因之呈現有層次的張力；以宗教的角度而言，旗本身的屬靈意義則凸顯了這個悲劇的深度。

當成功守住陣地，擋住幕府方面進攻的切支丹們歡呼地開展這面旗時，大概沒有比 Jehvah-nissi 這詞更貼切的描述了。

根據《舊約》，當以色列人戰勝亞瑪力人後，摩西築了一座壇，起名叫「Jehvah-nissi」，「nissi」是旌旗的意思，透過壇所起的名字，摩西宣告神的名，也指出「神是以色列人的勝利」、

「神是得勝者！榮耀歸於祂」。由於「旗」被用來彰顯神的屬性和特質，是向敵人誇耀得勝的記號。故而，暫居上風的反抗軍莊嚴地拉開繪有耶穌聖體的聖旗這一幕不只簡潔清晰地表現了反抗軍的信仰意識，也使這整一撥染上一種前現代聖戰的詭秘色彩。在《聖經》中，「豎立起旌旗」意即高舉神的名、把真理揚起來，換句話說，「旗」宣告祂的得勝及國的臨在。

除了彰顯神的勝利之外，旗也是島原天草軍的記號及守護。

「旗」在近東文化中，有許多功用，例如〈戶籍記〉中（基督教譯為〈民數記〉），旗幟被用來作為各族間邊界上的標誌，在基督教象徵語言中，「旗」也代表神的主權，在這樣的宗教脈絡下，切支丹反抗軍會以「旗」為記

號來標誌出「教會」也就是個自然而然之舉。事實上，這也是一個極有意識地行動：標示自己屬神。由於「旗」的屬靈意義，至今仍有許多基督教會，在敬拜時會使用旌旗來讚美及榮耀神，因為神的權能與威嚴透過旌旗來彰顯，因此有提醒、安慰和鼓勵的作用，用旗來服事也更能真實地感受神的同在與祝福。

對島原天草地區的切支丹來說亦然。「綸子地著色聖体秘蹟図指物」除了是反抗軍的信心寄託外，自然也是爭戰的武器。

在現代之前，不管什麼族群，戰爭都會尋求超自然力量的協助，在基督教世界，神成為爭戰得勝的能力保證，對於天草地區這些單純的鄉民來說，豎起旌旗就是高舉神的名，跟著旌旗往前行，就是神在前頭作引導，由於《聖經》保證「天主終將獲得

最後勝利」，強調「天主將戰勝撒殫」，這樣，神的陣營豈有不得勝之理？更何況，這面旗上的圖案正是指涉耶穌臨在的「聖體秘蹟」。由於《默示錄》早已揭示，當下的局勢雖然險惡，但天主救援計畫的最終目標必將徹底實現。「舊的、目前的世界會被更新，新天新地必將降臨。因此，深信這些象徵性語言的人們，會勇敢地站上與「神」並肩對抗「撒殫」的戰鬥（既然暴虐與權力是魔鬼的助手，那麼幕府當然就是魔鬼的一方），就是邏輯之必然了。

這個歷史遺物在劇中雖然出現時間極短，卻有畫龍點睛之效，不但自然流暢地凸顯了這個天主教社群共享的重要神學概念，也豐富化反抗軍方面的意識表達，更深層觀之，則暴露出

天主教神學在離開地中海文化圈進入異文化後的轉譯困境。然而，就戲劇語言來說，的確是一個非常令人驚艷的符碼操作。

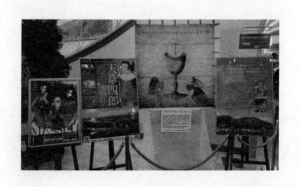

奇人森宗意軒

《彌賽亞》裡由高翔飾演，帶領大矢野民眾舉行彌撒的森宗意軒，在歷史裡是小西行長的家臣。他在隨小西出征朝鮮時遭遇船難，幸好被南蠻船救起，便隨船去了荷蘭、歐洲、中國遊學。多年後等他把學到的兵法、醫術，甚至妖術，帶回日本時，小西行長卻已經被德川家康處死了。之後宗意軒參加真田軍為豐臣效力，戰敗後流落到天草，在島原之亂時是一揆軍主管軍糧的重要主導人物，原城城破時與四郎等一同戰死。上天

草市有個小小的森宗意軒神社，在民間傳說中宗意軒上知天文下知地理，尤其擅長幻術。

魔幻小說《魔界轉生》便是以森宗意軒結合西洋的黑魔術與日本的忍法，從魔界喚回與他同樣對德川家抱著深切恨意的劍豪們，打算推翻幕府為開始。被喚回的魔人包括了天草四郎。

這小說從一九六四年連載開始風行，之後出了單行本，也多次改編成電影、舞台劇、動漫、電玩，舞台劇在二〇一八年底會再次重演。

重建天草的鈴木重成

《彌賽亞》裡鈴木重成（綺成飾）戲份不多，但歷史上卻是深受天草百姓感念的重要人物。幕府從寺沢氏的手中沒收天草後，把它劃為幕府直轄地，並且把平亂時英勇作戰的鈴木重成留下來治理天草。

戰亂後的天草非常困苦，因為作為主要生產力的農民有一半以上因為參加一揆軍而死了。幕府不得不強制進行國內移民，下令全國各地的藩主按照石高，每一萬石貢獻一戶農民到天草，

直轄幕府的「天領」也不例外。鈴木重成很用心，他好好地整頓了管理各村莊的行政系統，又重建毀壞的寺廟神社，對安撫天草的新舊居民很有效用。

更重要的是，重成進行了土地重測，發覺天草的石高四萬兩千石實在太高估了，繼續按這規模課稅的話，農民怎麼樣也不可能有好日子過。所以重成向松平信綱多次投訴，請求降低，不過大概又是礙於幕府的顏面，一直沒有獲得批准。一六五三年，重成臨終前又懇切上書。七年後重成的遺願終於實現，幕府答應把天草的石高調降到二萬一千石。

據說重成當年不是病死，而是切腹向幕府請求降低石高。這傳說並沒有證據，但廣為後人所信，也算是反映了人民感念

269

好父母官的心情吧。重成的養子重辰繼任天草代官，同樣勤政愛民。天草市本町內有祀拜重成、正三（鈴木重成的哥哥）、重辰的鈴木神社，天草各地有許多分社。

天草「摩西」

由於資料太少，我們已經無法得知一揆真相，到底天草四郎到底是基於宗教面（追求信仰自由）、經濟面（苛政重稅、暴戾恣睢）還是受到傳教士影響，萌生「現代」意識而起來領導已經忍無可忍的人民起義，抑或他只是剛好在騷動爆發時，順勢成為民兵領袖，不過，在這一齣齣劇當中，山田右衛門作（柚香光飾）顯然是不大相信四郎的，因為他不但知道他的真實身

分，而且這身分還是不怎麼正面的海盜頭子。也許，正因如此，他不願意跟隨他，還揭露他的真實身分，希望社群不要上當受騙。這一切都很合理，然而，就信仰的角度來說，他顯然沒有認出「祂」來。就戲劇效果來說，這兩人是強烈對比：早就領洗的畫師利諾（山田的教名）其實並沒信到心裡去，看起來不像有神召的四郎卻顯然有聽懂聖言。

山田右衛門作只看到天草四郎這個「人」，而且還是前海盜，沒有看到「天主之手」。因此，山田右衛門作認知的島原之亂較接近抗暴事件，某點來說也剛好說明了他與他的信仰之間的巨大隔閡，他並沒有真的「穿上主耶穌」；他如最早使徒般，並不明白，跟隨基督，是一條苦路。

四郎與神的初相遇是間接的。劇中的四郎，是一個漂流到天草大矢野島的不知來歷男人，被行長遺臣渡邊小左衛門安排收留，隨著時日，這個「外人」漸漸融入社群，也對天草人們的信仰產生興趣，鄉民的美善信德讓他見證到神在人身上的作用，但是，看起來四郎離虔誠其實還蠻遙遠的，這樣的人有可能突然受到神的感召而成為神的追隨者嗎？如果這其中真有天主之手在運作，則天草四郎又會如何「與神相遇」呢？

劇作家這樣描寫天草四郎的神聖經驗：在四郎與昔日的海盜同伴跑到湯島時，發現了隱密石窟內的許多聖像畫，特別是某張散發神奇吸引力的聖像，讓他念念不忘。當然，就常理來看，明日海四郎大概是受到流雨本尊的吸引，而非被以流雨為

模特兒的畫中聖母所感動。但是，按照天主教的聖徒敘事傳統，

「看到聖母像而突然領受到聖召」的奧祕經驗並不算太罕見，因「凝視聖母」而生的感動常常是聖徒從平凡人突然轉性，開始虔誠堅定跟隨神的一個神祕「關鍵轉折點」，耶穌會會祖聖依那爵羅耀拉就是這種信仰經驗的最好註解之一。

當然，我們實在也很難分辨（劇作家亦藉著明日海獨唱的歌詞來表達此疑問），這位寶塚版的天草四郎到底是因為領受到被神救贖之無限喜樂和希望，還是因為被天草人們接納為家人並有純真美麗的流雨陪伴而覺得宛如新生。不過，這個與流雨的邂逅，亦即與聖母的相遇，可以說是他命運的轉捩點，不但開始把他的生命帶往另一個方向，也引出了「彌賽亞」這個

主題：因為這個角色很難不讓人想到《舊約》中某個彌賽亞式的人——預表基督的摩西。摩西是誰呢？他是神選來拯救以色列人脫離奴役、帶領社群反抗壓迫的先知。

也因此，這劇中並沒有出現那些明顯穿鑿附會來的傳說異能（「在海上行走」、「讓盲人重見光明」這兩事明顯取自耶穌行的神蹟；「招喚飛翔的鴿子產卵在手中」則是附會了阿西西的聖方濟各），相反的，這個天草「彌賽亞」很現世，很世俗，一如古代神話中的英雄或先知，當時刻已然出現，不管是出於天命還是覺醒的自由意志，他走上實踐使命的道路。面對藩主的暴虐邪惡，他宛如摩西，帶領族人遠離不公不義；他宛如使徒，宣揚著神的訊息，也提醒鄉民，天主住在人之內。

275

如果這劇本就只是一群信天主的虔誠鄉民，在天草四郎的領導下抵抗宗教迫害，殉道受難，然後上天堂，那就會流於十八世紀的宗教八股劇，不但無法引起現代人共鳴，也會因其欠缺思考深度而難以成為一個優秀的劇本。因此，劇作家讓這個事件以「歷史中的歷史」來呈現，透過兩條對話主軸帶領觀眾回到過去，一條是唯一倖存者山田祐庵以「我」的觀點來作詮釋，另一條則是劇作家藉著全知觀點的敘事手法來描寫戰死者的遭遇以及內在心境。讓舞台下的觀者能跨越時空，走進島原地區，與這些執著的靈魂對話。一方面挑戰官方史觀的說法，一方面提出對基督教信仰本質的質疑，透過山田祐庵的回憶再現與四郎同時代真實生活過的人們的意識狀態，於是，我們不

276

禁要問，對當時代的天草島原天主教徒來說，他們理解的「神」是什麼？他們是虔誠還是愚昧？是迷信還是理性選擇？真的有什麼價值高於生命嗎？若有，這個他們寧可拋棄性命也不放棄的「信仰」到底又是什麼？（這或許也是年輕的德川家綱內心深處的疑問吧。）

兩條敘事線最後匯繞在「MESSIAH（メサイア）」這個概念上，在此中，我們可以看到好幾個觀點：幕府的、祐庵的、天草鄉民的，但是卻獨缺天草四郎的，而這個遺漏正好對應著他在歷史上的空白。

這個故事的結論是開放的，也是現代的，對教友來說，這些虔誠的人當然是「與神同在」了，沒什麼問題（所以結尾的

四郎與流雨以金色的裝扮出現，關於金色代表的神學象徵概念，

參看《寶塚流：戲劇、音樂、服裝》）。但是對於非教徒來說，

與其去探討基督宗教中關於「神的救贖」這永恆命題，不如去

思考更切身的社會意識：天草四郎的話語是否更像是一種現代

意義的「啟蒙」？天草的人民一心想要在日本的土地上建立一

個「paraíso」，他們想像的「天堂樂園」又是什麼樣子呢？這

些問題，不只是十七世紀的天主教徒所獨有的，也是現代人必

須去面對的。

島原之亂相關事件年表

1549	沙勿略抵達鹿兒島
1551	沙勿略離開日本，隔年死於上川島
1570	長崎開港
1582	織田信長死於本能寺之變
1584 小西行長受洗	

年份	事件	
1585		豐臣秀吉就任關白
1587	小西行長成為肥後宇土城主	豐臣秀吉發布「伴天連追放令」
1592		豐臣秀吉出兵朝鮮
1596		松平信綱出生
1597		26聖人殉教事件
1600	關之原戰後處分，小西行長斬首	黑田長政成為福岡藩藩主
1603		德川家康就任征夷大將軍
1604		三代將軍德川家光出生
1612	德川幕府發布禁教令，驅逐傳教士、教徒	岡本大八事件處分，有馬晴信死刑
1614		大名高山右近流放馬尼拉

1615		豐臣秀賴戰敗自殺
1616	松倉重政成為島原藩主	德川家康過世。南蠻貿易「二港制限令」發布
1619	再度發布禁教令	
1621	天草四郎出生	
1622	松倉重政嚴厲取締天主教徒	元和大殉教
1623		家光就任將軍
1630	松倉重政急逝，兒子勝家繼任藩主	
1632		二代將軍德川秀忠過世
1635		長崎出島建築完成
1637	12 月中（寬永 14 年 10 月底）島原之亂爆發	

年份	事件
1638	2月（寬永14年12月）島原一揆軍佔領原城 2月底（寬永15年1月）松平信綱到達九州 4月中（寬永15年2月底）原城陷落 8月底，松倉勝家斬首
1639	斷絕與葡萄牙貿易
1641	荷蘭商館移入出島，鎖國制度完成
1644	第四代將軍家綱出生 司祭小西マンショ（行長之孫）殉教
1651	家光過世 家綱成為將軍
1653	鈴木重成自盡，懇請幕府降低天草稅賦

附：NOBUNAGA 的教士友人們

二〇一八年，「天正遣歐使節彰顯會」（日文：天正遣歐使節顯彰会）前往羅馬拜會羅馬天主教教宗，身為耶穌會士的方濟各表達其訪問日本的意願。在會面中，他們聊到了一五八二年（天正十年）的天正遣歐少年使節團。這是由耶穌會士遠東觀察員范禮安（Alessandro Valignano）發起的一個大計畫，從耶穌會設立的神學校（セミナリヨ）中挑出四名少年到羅馬

教廷去，至於經費，則由大友宗麟、大村純忠、有馬晴信（有馬由范禮安施洗入教）等幾個切支丹大名來支持。這個使節團讓許多當時代的歐洲人首度知曉日本的存在。

日本的天主教發展史與耶穌會發展史密不可分。一五四九年的聖母升天日（八月十五日），耶穌會創始人之一的方濟各・沙勿略（拉丁文：Franciscus Xaverius）在其日本友人彌次郎的協助下，與另外兩位耶穌會士一起登陸他的家鄉鹿兒島，成為第一批踏上日本國土的羅馬天主教傳教士。他將日本奉獻給聖母，祈求她特別的守護與庇佑。嚴格說來，他只在日本短短兩年多，與其說有什麼福傳成果，不如說他只是來播撒基督信仰的種子。卓越的修會領導者當如羅盤，以遠見與視野立下

前進的方向，因為一個事業能否成功，往往與開拓者所規劃的制度及奠定的方針息息相關。沙勿略銳利地觀察日本人的習性與文化之後，制定了一個「由上而下」、「學習當地語言、教會在地化」的基本福傳原則，爾後，這路線由范禮安所繼承並繼續發展，這不僅成為耶穌會在日福傳的模式，也被赴華福傳的耶穌會士利瑪竇所沿用，並成為所謂的「利瑪竇規矩」（范禮安是利瑪竇初學修士的督導教師）。

耶穌會開啟了羅馬天主教在日本的福傳序曲。其中，有一位名為羅倫佐了齋（ロレンソ了斎）的本地人（在《NOBUNAGA〈信長〉──下天之夢──》中，由颯希有翔飾演）在初期教會發展上，扮演非常重要的推手角色。了齋原是盲眼

吟遊詩人，因聽了沙勿略講道而受洗禮入教，後來更成為耶穌會士。在沙勿略離開日本後，了齋全心投入福音的宣講，並以其絕佳的口才與個人魅力皈依了許多人信教。他最知名的事蹟是在日本當時所流行的「宗論」[註1]辯論大會上，說服了幾位反對基督教信仰的武將公卿，並成功地讓三人領洗。其中，教名達理阿的高山飛驒守還請了齋到自己領地為家人屬下施洗，其長子高山右近，任高槻城城主，一生致力於福傳，城中三萬人有兩萬多都成為天主教徒，不僅被譽為「日本教會之柱石」，更在二〇一七年被宣殉道真福。[註2]

織田信長對異國事物充滿好奇，對於遠道前來的歐洲傳教士也一直保持著開放而友善的態度。一五八〇年時，他同意傳

教士的請求，在安土城下設立神學校，成為負責養成日本的司祭和修道士的初等教育機構（今日的安土神學校跡，一五八二年隨安土城一起被燒毀）。日本二十六殉道聖人之一的保祿三木，就是第一期修生。同時期，九州的長崎有馬也建有神學校。這兩所神學校是日本最初的神職培養所。

由於有不少公卿大名接受天主教信仰，因此，十六世紀後期的日本天主教，得以在統治者的保護下擴張迅速，並吸引其他修會如方濟各會、道明會、奧斯定會等前來。到一五九〇年代時，據說天主教徒的人數已高達三十萬（日本現在的天主教徒約五十萬）。根據耶穌會的統計，在沙勿略之後，總共約有一八〇名歐洲耶穌會士前往日本。但是，據傳說，只有四位被

允許謁見織田信長。除了范禮安之外，其他三位都曾出現在龍真咲主演的《NOBUNAGA》劇中。與教士的交誼，某點來說，也反映了織田信長的國際觀。

這幾位耶穌會士中，最知名的大概是留下《二十六聖人殉教記》最終報告的路易士・佛洛伊斯（Luís Fróis，蒼矢朋季飾）。他是最早赴日的耶穌會傳教士，也親眼見到他們辛苦建立的基督教王國被摧毀。在日三十餘年，他完整地留下天主教會最初在日本的開拓、興盛、毀滅與沒落，也留下了以人類學家之眼所見所聞的《日本史》及《日歐比較文化》。這兩部鉅著，不但成為歐洲最早的和學研究，也是「比較文化」學問的先驅，他對於日歐文化的比較，至今仍有可資參考之處，是非

常珍貴的史料。知名遊戲「信長の野望 武將風雲錄」以及大河劇《軍師官兵衛》中，都可見其身影。

千海華蘭所飾演的格涅奇·索爾多·奧爾岡提諾（Gnecchi-Soldo Organtino）則是努力貫徹在地化主張的傳教士。他對日本文化的評價相當高，不僅與織田信長成為朋友，還換穿絲質和服，改吃米飯以融入當地文化，他熱愛日本，從風景到語言，都喜於去了解親近欣賞。由於他深受人民歡迎，以至於他曾樂觀地認為只要十年，就可以把日本變成一個基督教國家。

一五七六年，他得到信長的許可並獲得京都所司代村井貞勝的協助，在京都建立了南蠻寺。此外，在一五七八年的荒木村重叛變時，奧爾岡提諾神父還賭上性命前去說服高山右近。即使

在〈伴天連追放令〉發布之後的一五九一年，他仍能獲准在聚樂第謁見豐臣秀吉，並得到允許返回京都自由活動。可見其在日本人中的人氣。

佛洛伊斯神父以人類學者的視角對待日本文化，奧爾岡提諾神父則真誠擁抱他為神來服事的社會，這兩位十六世紀歐洲人，可說已經相當「現代」。不過，這樣的進步性，在當時代並非常態，飛鳥裕所飾演的耶穌會日本傳教省省長法蘭西斯科·卡布拉爾（Francisco Cabral）便是另一種典型。

卡布拉爾神父出身軍旅又相當菁英，紀律嚴格，對於神操以及默觀等靈修非常重視，就領導者特質而言，的確是一個優秀的省長。然而，他對日本人的偏見與態度，卻成為他在福傳

事業上的阻礙，甚至造成他與范禮安之間的衝突。問題之所在，除了他個人的歐洲優越主義傾向之外，另一個原因則是因為戰國時代的社會失序，造成貪婪、焦慮、好戰、蠻橫之風盛行，這導致他對日本人民的觀感不佳。此外，因為語言的學習既艱難又費時，他並不積極鼓勵歐洲來的傳教士努力學好當地語言，也反對培育日本的本地教士學習拉丁文及葡語以利雙向交流。他在日本生活十年，不但對日本文化毫不了解，還帶著歧視態度，因此導致許多人離開教會。這讓范禮安對他非常不滿，由於他們兩人對於「在地化」的態度有相當分歧的立場，最後卡布拉爾離開了這個職務。

如何以無偏見的態度，平等地與異文化對話共存、如何調

和教義與本地風土民情，這些今日仍存在的課題，對於十六世紀的歐洲人而言，是既艱難又無前例可循的挑戰。這幾位早期前來日本的歐洲耶穌會士，分別代表了幾種不同的異文化碰撞模式。事實上，不只是在日本，這些問題普遍存在於當時亞洲的每個早期傳教區裡。只是，誰都沒有想到，天主教在日本的黃金時間已經到了尾聲，時勢的轉變讓他們再無時間去摸索、學習與磨合。一五八二年，織田信長因屬下叛變，死於京都本能寺。豐臣秀吉繼之登上歷史舞台。沒有人確知他為什麼忽然改變了對天主教的開放態度，自此，日本天主教會史進入了黑暗時代。從「伴天連追放令」起，禁教手段越來越激烈，反彈的力道也就越來越強大，最後終於爆發了堪稱日本史上規模最

大的一揆──島原天草之亂，而羅馬天主教會史的日本序曲篇章也隨之落幕。

註 *1　當時佛教神道各宗派為了爭取信眾，流行舉辦一種公開式的宗教辯論活動，各宗教宗派推出辯才無礙的最強代表，針對各自的教義公開進行辯論，大眾可以就此比較並選擇。

註 *2　豐臣秀吉於一五八七年發布「伴天連追放令」（伴天連，即葡萄牙文的 padre，意指神父），稱基督信仰為「毒害人心的邪教」，勒令所有外國傳教士於二十天內離開日本。高山右近因不肯背棄信仰，毅然交出所有的領地與產業，僅帶著家人與少數幾名隨從，流亡馬尼拉，客死異鄉。

◆《NOBUNAGA〈信長〉―下天の夢―》公演日期：二〇
一六年六月十日至七月十八日，寶塚大劇場；八月五日至
九月四日，東京寶塚劇場

◆作、演出：大野拓史

◆此劇為月組首席龍真咲的退團作

在改革中殞落的政治新星天野晴興

德川吉宗就任征夷大將軍時，離曾祖父德川家康開創德川幕府已經超過一百一十年了。幕府雖然還牢牢地掌握著天下治權，但不免有些「螺絲鬆了」。五代將軍德川綱吉時期，日本列島上的庶民經歷了繁華絢爛的元祿文化，然而幕府財庫卻日漸空虛，身為統治階層的武士也越來越附庸風雅、輕忽武藝。因此吉宗上任將軍不久，就以他治理紀州藩十年半的經驗，推行被後世稱為「享保改革」的各種政策，企圖重振幕府。從這種角度看，其實《星逢一夜》裡天野晴興的起落，便反映了享保改革的種種成就與失敗。

《星逢一夜》演出紀錄

主演：雪組，早霧せいな、咲妃みゆ

作、演出：上田久美子

◆二〇一五年：
・七月十七日至八月十七日，寶塚大劇場
・九月四日至十月十一日，東京寶塚劇場

・主要角色：天野晴興（早霧せいな）、泉（咲妃みゆ）、源太（望海風斗）、德川吉宗（英真なおき）、猪飼秋定（彩凪翔）、貴姬（大湖せしる）、ちょび康（彩風咲奈）、氷太：鳳翔大。

・新人公演：天野晴興（月城かなと）、泉（彩みちる）、源太（永久輝せあ）、德川吉宗（眞條まから）。

◆二〇一七年：

・二月四日至二十八日，中日劇場

・主要角色同上，但德川吉宗改由香綾しずる飾演、貴姬改由桃花ひな飾演。

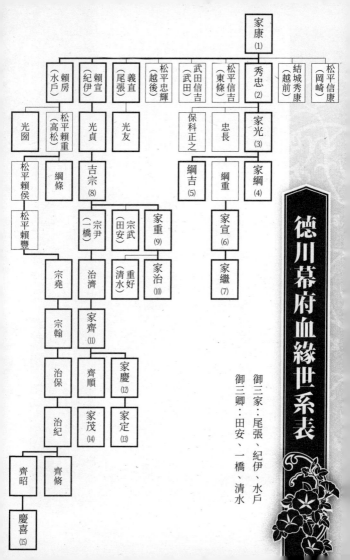

徳川幕府血緣世系表

御三家：尾張、紀伊、水戶
御三卿：田安、一橋、清水

比天野晴興還「幸運」的德川吉宗

超級催淚劇《星逢一夜》的劇情一開始非常溫馨，身為藩主庶出次男的紀之介（早霧飾），天天在山野裡打混，跟當地的小孩一起打架玩耍看星星，大家毫不在意身分差別。直到有一天，江戶傳來招喚紀之介的消息，因為藩主的嫡長子急病過世，紀之介出乎眾人意料榮升為本藩世子了。從此，紀之介與其他小孩走上了不同的人生旅程，源太（望海飾）還是源太，但紀之介從此變成了天野晴興。

江戶時期大名的繼承順序以嫡長優先，而且「贏者全拿」，如果紀之介沒有受幸運之星眷顧，因哥哥過世而得以繼承家業的話，他長大後不過就是父兄的一個普通下屬，沒有獨立的家產，只能靠著父兄賞賜，過著空有武士身分的閒散生活，雖然食衣住行上應當是比源太優渥些，但可能也好不到哪去，因為三日月藩在此劇中的設定也不是個三萬石的小藩，財政收入可能極有限。

所以，難怪紀之介頭一次跟小孩們提到自己身分時嘟著嘴，表情十分不情願啊。聰明的他一定曉得，雖說父親是同一個藩主，但跟住在江戶藩邸裡的那一位兒子比起來，他這個兒子，不過是個「備份」而已。當時小孩夭折的比率比較高，但紀之

介一年一年長大，也應當一年一年越來越認份：「我永遠只是一個派不上用場的備份吧。」與其為了哪天可能「派上用場」而非分妄想，實在不如活在當下，隨性過日子的好。只是誰也沒料到，野孩子會翻身成為大名世子，而且才幾年時間，就娶了將軍的養女為妻，成了掌握政局的老中。

有趣的是現實往往比戲劇還戲劇。《星逢一夜》裡賞識天野晴興的江戶幕府第八代將軍德川吉宗（英真、香綾飾），便是江戶史上最出名的「幸運兒」。

吉宗小時候叫做源六，他的父親是紀州藩主德川光貞。光貞在源六之前已經有三個兒子，而且嫡長子已經二十歲，都準備娶妻了，局勢怎麼樣也不像還需要更多的繼承人備份。再加

302

上源六的生母身分極卑微，連在紀州藩邸內生小孩的地位都沒有，所以源六比紀之介還沒地位，一出生就被交給藩裡的家老養育，連光貞都沒見過他。據說是到了二哥夭折之後，源六從「連備份都不是」升格為「備份的備份」，才被叫回藩邸跟父兄一起居住，並且有了個聽起來像樣點的名字：新之助。

幸運之神真正開始在新之助身上顯現功力是在他十四歲時。那一

年將軍德川綱吉駕臨江戶紀州藩邸，新之助原本連出現在將軍面前的資格都沒有，但因為老中大久保忠朝一句：「光貞殿下很有子孫福，還有一位兒子哪。」竟然得以破格獲准晉見，也因此成為了三萬石葛野藩主，改名松平賴方。雖然葛野藩貧瘠到連個城都沒有，賴方也依舊跟著父兄生活，但至少身分上他可是個大名了。

八年後（一七○五），更讓人驚訝的「幸運」，以接二連三的「不幸」方式降臨在賴方周遭的人身上。當時將軍德川綱吉的兒子早夭，獨生女鶴姬嫁給了賴方的大哥綱教，因此綱教成了呼聲極高的下任將軍候選人，光貞也在幾年前就把藩主之位讓給綱教，滿心期望可在優游的餘生中見到兒子當上將軍。

哪知人算不如天算，突然鶴姬、綱教接連因天花死去，兩人又沒有子嗣，紀州藩出將軍的夢想就此破碎。光貞受到這打擊，三個月後就臥病不起。賴方的三哥賴職還在江戶忙著就任藩主的大小事情，接到老父病危的消息，慌慌張張快馬加鞭趕回紀州，結果雖然趕上見了光貞最後一面，竟然過於勞累也跟著病倒，賠上了自己的一條命。就這樣，松平賴方在半年內，忽然從備份的備份，一躍成了五十五萬石的紀州藩主德川吉宗。

吉宗顯然比晴興更幸運地靠著親人意外的死亡而「出世」，但如果吉宗不是在十一年後，因幾個競爭對手的相繼死亡而再度榮升，成為宗家第八代德川幕府將軍，實在也算不上頂級的幸運兒。末代將軍德川慶喜的父親水戶藩主德川齊昭

（1800—1860），便是另一個例子。

齊昭早年過得比吉宗還鬱卒，他也是家中排行第四的兒子，大哥齊脩繼承了水戶藩，接下來兩個哥哥也早早就去了別人家當養子，他卻三十歲了還只能在家內當吃閒飯的備份。但時來運轉，沒有子嗣的齊脩突然得病過世，齊昭就這麼一躍成為三十五萬石水戶藩的藩主。之後齊昭一口氣生了二十二個兒子、十五個女兒，在當時貴族普遍有生不出兒子的狀況下，齊昭靠著自己的才能，再加上嫁女兒的聯姻以及把兒子送出去當養子的策略，讓水戶藩成了幕末政治風暴中的要角。

如天野晴興、德川吉宗、德川齊昭，因父兄死亡而幸運榮升的事例，在江戶時期比比皆是。但是，當然還有許多人的一

306

生，只有停留在「備份」的層級上。強迫每個人順著既定的制度往前行，是德川幕府維持兩百六十多年太平的重要手段。即便成了掌握天下的幕府將軍，吉宗也不得不放棄讓聰明有才的次子宗武承繼大位的念頭，最終還是遵守了長幼次序，讓身心衰弱兼有嚴重言語障礙的長子家重成為第九任將軍。或許最終的幸與不幸，是在能否像紀之介有一片仰望的星空，還有一群隨心所欲、歡樂過日的同伴，而不是地位的高低吧。

◆紀州德川家的居城是和歌山城。從和歌山城往南走約十分鐘的吹上町二丁目，便是德川吉宗出生的地方，不過當年的建築物沒有留下來，現在只有個很樸素的「德川吉宗公誕生地」石碑。石碑東南方不遠的報恩寺奈內安葬有歷代紀州德川家女眾與藩士。

和天野晴興一樣愛好天文的德川吉宗

想像過天野晴興與德川吉宗一起在天文台上觀星嗎？這可不全然是作者的妄想喔。在二〇一一年初，一位天文史學家在檢視吉宗時期的吹上御苑地圖時，赫然發現圖上有個標示為「新天文台」的小丘，小丘頂上有一座天文儀器，旁邊還有個「新天文方詰所」的小建築物。《星逢一夜》裡的天文方豬飼秋定（彩凪飾）原本因為計算月食不準確而差點掉了腦袋，但之後

反而與天野晴興成了好友。或許晴興與吉宗公務之暇，會到這個天文方詰所找秋定，一起登上天文台觀測星象吧。

其實德川吉宗在歷史上有個外號：「天文將軍」。他跟清帝國的康熙皇帝一樣，對西洋自然科學有濃厚的興趣，尤其在農業與天文學方面。康熙帝常常會考新來的西洋傳教士數學，覺得學問夠好才留在身邊。吉宗的數學或許沒康熙帝那麼強，但也是會在接見荷蘭人時提出一堆天文學的問題，像是夜晚觀星用的星座盤怎麼用，航海時要怎樣用星盤來測量位置等等。問不夠，還會把想到的問題列出來，趁荷蘭人還沒離開江戶前，派家臣去找他們問個清楚。

島原天草之亂（一六三七）後，幕府加快緊縮對外關係。

一六四一年起，幕府斷絕與荷蘭以外所有「南蠻」國家的貿易往來。荷蘭商船也只准停靠在長崎這麼一個港口，而且隨船人員必須待在人工建造的扇形島嶼出島。為了徹底禁絕基督教，幕府嚴禁荷蘭人在貿易商品中夾帶西洋書籍，連已翻譯成中文的都不准。

這麼嚴厲的鎖國狀態，在吉宗成為將軍後，稍稍有了個小

出島

NAGASAKI

出口。按當時規定，前來貿易的荷蘭商館館長，可以在每年春季前往江戶晉見將軍。吉宗便是趁這個機會問問題，而且直接就跟商館館長訂購了他想要的各種自然科學書籍、儀器、鐘錶，還有馬匹等動物及植物。

吉宗是個行動派的人，除了看書問問題，他還把原本直徑有二點四公尺的大渾天儀簡化，跟《星逢一夜》裡的天野晴興一樣，吉宗命令工匠按照他的設計，打造了一個簡天儀，親自作了好幾年的天文觀測。另一方面，也的確如《星逢一夜》所敘，日本一直有無法準確預測日月食的問題。只不過真實的吉宗有可能跟晴興一樣會天文計算，曉得當晚會有月食發生，不宜舉辦賞月會。

「天文將軍」的出現實在比彗星更難得，因此日本的天文曆算學者趕緊把握機會向吉宗建議，應當學習西洋先進曆法，進行改曆。不過要學西洋曆法之前，還得先放鬆對西洋書籍的管制，而且更基本的，得要能看得懂書上寫的蝌蚪文啊。吉宗對學者的建議很贊同也感興趣，於是，一方面開始放鬆醫學、農學、數學等實用性質的書籍輸入，一方面選取學者向長崎通譯學習荷蘭語，這便是所謂「蘭學」的開端。

不過經過將近八十年的嚴厲鎖國，長崎通譯的荷蘭語程度已經變得非常低落，改曆更是得理論與實測並進，何況要從西洋引進一整套新的系統，實在不是短時間內可以完成的。偏偏這次改曆又遇上了江戶幕府的天文方與京都朝廷的陰陽頭惡鬥，

拖到了一七五一年，吉宗過世後四個月，日本第一部根據西洋曆法所編寫出的「寶曆」曆終於上路。可惜這部寶曆曆編寫不良，沒多久就出現日月食預測不準的現象，比原先所使用的貞享曆還不如，一七九八年就被廢除了。

◆

天文方是一六八四年江戶幕府新設的職位，主管天台與編曆作業。關於初代天文方澀川春海與貞享曆的故事，可以看小說以及電影《天地明察》。

◆

德川吉宗時期有一天文方豬飼豐次郎。天文方是世襲職，不過豬飼家只有豐次郎擔任過天文方。《星逢一夜》裡的豬飼秋定或許是從豐次郎得到的靈感吧。

將軍與藩主的對決

吉宗入主德川幕府之時，從紀州藩帶了兩百名左右的家臣。這樣的人數其實不算太多，因為對已經有百年基礎的江戶幕府官僚系統來說，吉宗畢竟是個外來者，如果他不想成為現有體系上另一個象徵性統治者，勢必得擁有自己信賴的部下，建立新的決策與施政管道。天野晴興第一個幕府官職「御側御用取次」便是為了這樣的目的設立的。就像晴興聽到任命時所問的：

「負責聯絡的人？」，御用取次照說不過是負責在將軍與老中之間傳話的下級幕臣（通常是由比天野晴興等大名俸祿還低的旗本出任），但因為經常跟在將軍身邊，直接受到將軍的考察與關愛，不少人後來升任大名，其中也的確有像晴興一樣成為老中者。

享保改革主要著力在財政重建。吉宗勤練武藝且不尚華服美食，努力降低幕府的花費，絕對是個能夠以身作則，做到自己所提倡的節儉樸實武士生活的人。《星逢一夜》裡節儉版的賞月活動，應當便是由此而來。不過財政改革不能只靠節流，總是得要想法子增加幕府的收入，像是暫時允許大名以繳納米糧折抵參勤交代所需待在江戶的時間。更大宗的是獎勵開發新

316

田、土地重測以及提高稅率，在這些方面，顯然吉宗會需要晴興這類有計算能力的人作為左右手。

為了穩定以及增加田賦稅收，享保七年（一七二二年）起，幕府還採行了「定免法」的稅制。以往的稅率是每年按照收成的好壞決定，現在改成不論當年收穫好壞，一律按照過去收穫量計算出的平均值定額徵收。理論上定免法是希望鼓勵農民比以往更努力耕作，因為增加的收穫不須上繳，但實際上遇到的困難是像《星逢一夜》裡所演的，農民在荒年時根本無法像往常一樣繳出稅來，忍無可忍時便只好發動一揆表示抗議。

享保十六年（一七三一年），尾張藩出了一位跟農民一樣不認同吉宗財稅政策的人—藩主德川宗春。宗春在父親第三代

317

尾張藩主德川綱誠的二十二個兒子中排行第二十。然而在綱誠過世之前，前九個兒子竟然都已經夭折，是由排行第十的吉通繼任成為第四代藩主。之後十幾年間，吉通、吉通的幼子、吉通的另一個弟弟繼友相繼病死，宗春也成了尾張第七代藩主。

然而，宗春除了因父兄死亡而出世的神奇幸運與吉宗簡直一樣以外，兩人根本是天注定的對手。當年吉宗就任藩主，首次從江戶回到紀州時，迎接的家臣百姓無一不對他一身樸素的服裝大吃一驚。宗春徹底相反，華服駿馬，連隨從所帶的器物都金光閃閃，彷彿是要跟將軍發布的簡約令作對一樣。

宗春的想法是財政改革應該靠著製造新的商機，而不是靠著緊縮財務跟壓榨農民，因此他打算大力提倡商業。江戶城內

318

禁止奢華享受，宗春所在的名古屋城下卻是商業、娛樂業繁榮，一片生氣盎然。他還把自己的想法寫成《溫知政要》，刊印發行，惹到幕府都已經派人來質問到底他是何用意、是否有謀反之心了，也不願改變施政方針。

宗春的作為雖然可能讓吉宗覺得宛如眼中刺，但礙於尾張藩是御三家之首的緣故，吉宗也不敢貿然懲罰宗春。一直等到改革見效，幕府財庫漸漸充實，而且宗春開始失去家臣支持之後，吉宗才終於下令強制宗春退位隱居。

跟天野晴興一樣後半生被關禁閉的德川宗春倒是還很優游自得，尾張藩民也一直很感念這位藩主。相對的，吉宗的改革大力地改善匱乏的幕府財政，也因此被稱為中興之主，但農民

▲ 尾張藩名古屋城大天守閣屋頂上金
鯱的原尺寸仿製品。據說這對誇富
用的金鯱打造時用了約 17,975 兩的
黃金。不過江戶時期共有三次因藩
內財政困難，藉口修理，取下金鯱已
抽取其中的黃金。第一次是在享保
十五年，宗春就任藩主的前一年。

的日子並沒有過得比較好。在吉宗過世之後，繼任者漸漸放棄了他的質樸簡約路線，終究還是走上了重商之路。

附：江戶幕府體制

江戶時期的日本物中經常會出現一些我們的歷史課本上沒教到的政府職位名稱，到底是什麼意思呢？趕快來惡補一下吧。

從十二世紀末起，天皇以及他的朝廷就只是聊備一格，實際上統治日本的是以征夷大將軍（簡稱將軍）為中心所集結的武士集團。所謂的幕府，便是以征夷大將軍為首組成的中央政府。在德川家康在江戶開立幕府之前，已經有源賴朝建立的鐮

倉幕府（1185 — 1333），足利尊氏建立的室町幕府（1336 — 1575），不過這兩個幕府較早大權旁落，制度上也沒後來的江戶幕府完備。以下介紹專注於江戶幕府的組織架構。

（一）石高、大名、直參

將軍再英明也無法自己一人治理天下，因此除了將軍的直轄地「天領」外，幕府會把剩下的土地劃分為大大小小的領地，交給所信賴的武士去管理。這些武士就是俗稱的藩主，他們一般只要不犯錯，就可以世襲領地。領地所收穫的米糧便是他們的收入，數量大小也代表他們在幕府中的地位。不過這當然只

是個概念上的數字，並非真的每年重新計算和排行。比方說，將軍直屬地號稱有四百萬石，島原之亂的惡藩主松倉勝家則是四萬三千石。

凡領地在一萬石以上的武士稱為「大名」，大名與將軍家的親疏分別也是決定他們地位的重要因素。與德川將軍家有血緣關係的稱為「親藩大名」，由德川家家臣所組成的是「譜代大名」，關之原戰役（西元一六○○年）後才臣服於德川家的則是「外樣大名」。可想而知，離江戶近或者交通、軍事要衝，大多分配給了譜代大名，而外樣大名則傾向被分到離江戶較遠的地方去。

其他一般武士分成直屬於將軍的「直參」，或者是隸屬大

名的藩士。直參又分成擁有小領地（收入介於一百石到一萬石之間）的「旗本」，或者沒有領地、直接從幕府領薪水的「御家人」。御家人佔幕府總人數四分之三以上，不過身分低，沒有晉見將軍的資格。藩士的收入則由藩主從自己的收入中撥給。

佛寺 神社
共40萬石

直參 (<1萬石)	
旗本 (1萬石~100石)	御家人 (<100石)
共300萬石	

（二）老中、家老

　　處理政務部分的制度，在三代將軍家光時期大致定型，到幕末都沒什麼大變動。將軍之下設有五、六位由譜代大名中選出的「老中」，平常政務由老中合議，將軍只做最後確認。老中之下有若干名「若年寄」見習兼助理，有時將軍也會從老中裡指定一、兩位首領作為「大老」，不過大

朝廷
10萬石

幕府將
400萬

大名 (>1萬石)		
外樣	譜代	親藩
共2250萬石		

老並不是常設職位。另外，在將軍身邊設有負責在將軍與老中之間傳話的「側用人」。側用人原本只是秘書般的小職位，但在某些時期反倒越過了老中，成為權力的中心。

以松平信綱為例，他小時候還在當負責照顧、陪伴德川家光的「小姓」時，只有薪水，沒有領地。家光成為將軍（一六二三年）後，信綱的地位與收入也漸漸增加，一六二八年終於成了一萬石的大名，一六三二年成為老中，到了島原之亂（一六三七年）時已經是三萬石的藩主，平亂之後因功加封，成為六萬石的川越藩藩主。

《星逢一夜》中，天野晴興（早霧飾）與松平信綱前半生的經歷有許多相似之處。晴興如果不是因為兄長急死而成為藩

主繼承人，原本只會是個沒有領地、沒沒無聞的武士。之後因才學而得到將軍的賞識，留在幕府任職，步步爬升，成為將軍左右手的老中之一。值得注意的是，松平信綱跟天野晴興一樣，老中權力雖大，比起許多雄踞一方的大藩主，俸祿（石高）並不算多。

藩主身邊也設有像將軍一般的輔佐制度。藩主的家臣中，對應將軍身邊老中地位的人稱為「家老」，家老之下有「年寄」。幕府一般不插手各藩內的管理，所以這些名稱與分工方式並不統一，有些藩叫做「奉行」、「執政」等等，還有些小藩分工沒那麼細，年寄就省了。相對的，有些大藩的家老本身就有數千石的領地，甚至高達一萬石。

◆ 一九九二年雪組《忠臣藏》，飾演赤穗藩藩主淺野內匠頭的是二番一路真輝，飾演赤穗藩筆頭家老大石內藏助的是首席杜けあき。

◆ 一九九四年星組紫苑初演，二〇一三年雪組壯一帆重演的《若き日の唄は忘れじ》描述一藩之內，不同家老派系之間的鬥爭。

（三）參勤交代

江戶時期的大名，大半時間都「不在家」：不住在所領的藩地內，而是住在江戶的藩邸。而且像《星逢一夜》裡的紀之介，一成為世子，就馬上被叫到江戶去了。為什麼這些大名一直往江戶跑呢？這與江戶時期的「參勤交代」制度有關。

參勤交代的起源大致跟戰時交換人質的習慣相關，江戶時期則是在家光任內一六三五年頒布的「武家諸法度」全面制度化。按規定大名必須一年到江戶居住、一年回到自己的領地，而且回自家領地時，正室與世子得繼續留在江戶的藩邸。前來參勤的年份、人數、旅途出發與日數也都得按照規定，事前得

到核准。像電影《超高速！參勤交代》演的便是老中故意找某一貧乏小藩的麻煩，只給了他們五天的時間去完成原本需要八天的參勤旅程。不過，對大名來說，參勤交代的麻煩並不止於旅途必須在時限內完成而已，更令他們頭疼的是維持東京藩邸與旅途所需的龐大花費。

大名在江戶的藩邸一般分成三處：上屋敷、中屋敷、下屋敷。上屋敷是藩主一家人與隨行的上級武士住的地方，有時還會在此設置教育武士的學問所、武藝所。按照幕府的規定，一、兩萬石的大名住的上屋敷面積上限是二千五百坪，十到十五萬的大名則可以有七千坪。中屋敷主要是給退隱的藩主或者世子居住，萬一上屋敷遇到火災損毀之類的事情（江戶時期常發

330

生），藩主也會暫時搬來中屋敷住。下屋敷則是擠不進中、上屋敷的隨行人員們住的宿舍，因此常常乾脆選在江戶郊區，甚至附設菜園。

據說百萬石加賀藩的參勤行列人數高達四千人，不過根據規定，一萬石大名的參勤行列應該在五十三人左右，二十萬石以上人數應該在三百八十五到四百五十之間。參勤行列有接近一半的人員是武士與步兵，剩下大多是雇來搬行李的挑夫。旅途按距離遠近，從幾天到一整個月都有。總結這一路花費，除了人員食宿，加上送給旅途經過的各藩藩主伴手禮之外，還得為了面子而打腫臉充胖子，在接近江戶時，就算是借貸，也得拿出豪華的道具、行李箱，讓行列中所有成員都換上華麗的衣

服，製造出藩主富裕高貴的形象。

參勤隊伍的華服、道具還可重複使用，但江戶藩邸的費用是經常性的花費，總合起來，一個藩的收入通常有三分之一以上得花在參勤交代上。各藩都因此財務緊張，能不透支到跟幕府借貸就不錯了，沒有閒錢可以發展武力跟幕府抗衡。另一方面，這些來到江戶的大名與武士，大半每天無所事事，不事生產，把從各地帶來的銀子都貢獻到江戶的經濟發展上了。江戶因此迅速繁榮發達了起來，十八世紀初就超過了百萬人口，成為世界數一數二的大都市。苦了地方、肥了中央，江戶兩百多年的和平與繁榮，參勤交代制度造成的城鄉差距絕對是一大主因。

（四）御三家與御三卿

御三家指的是尾張德川家、紀州（紀伊）德川家、水戶德川家。這三家的初代當家分別是德川家康最小的三個兒子義直、賴宣、賴房，因此地位在其他大名之上，具有在將軍家絕嗣時，入繼大統的資格。德川吉宗便是第一位以御三家紀州藩主的身分，入繼宗家，成為幕府將軍的人。

御三家跟將軍家有「一家人」般的親密關係，卻也因繼承權利而有互相競爭的緊張。二代將軍秀忠與義直、賴宣、賴房之間，還有長兄如父，兄弟應當同心守護父親留下來的天下的感情，但這樣的情感到了三代將軍家光之時，難免就淡薄了許

多。再加上德川家康被快速神格化，這三位不只是將軍的叔叔，更是「神君的兒子」，也讓這幾位叔姪在君臣應對的拿捏上更難取得平衡。這種幾近於驚險火爆的氣氛在義直與家光之間最嚴重，在往後的將軍家與尾張藩之間也相當程度地持續存在。

吉宗成為將軍之後，考量到自己是以旁支入繼宗家，長子家重病弱且有嚴重語言障害，為了避免將軍家血脈再度斷絕，便以另外兩個兒子宗武、宗尹，設立了田安德川家與一橋德川家。家重成為將軍後，又讓自己的次子重好設立清水德川家。

此三家合稱御三卿，跟御三家一樣有入繼本宗將軍家的資格。

御三卿的石高各是十萬石，遠比御三家少，但御三卿長年居住在江戶，只管領薪卻不需治理藩政，不像御三家得實際治

334

理自己龐大的藩領。因此御三卿可說完全是為了保存德川家血脈才設置的，它的作用比較像是標示了三名目前最有力的將軍候補，也因此御三卿跟其他的武家不間斷地代代相承不盡相同，雖然還是以血緣為遞補的第一考量，但如果沒有適當人選，也會出現空缺不補的時段。不像其他武家，一旦斷絕，領地就會被幕府沒收。

像水戶藩主德川齊昭的七男松平昭致，自幼被父親認為聰明，必能成就大事，因此特別安排讓他入繼一橋家，也就等於是幫他取得了將軍候選人的資格。松平昭致成為一橋家主後改名德川慶喜，也因此經常被稱為一橋慶喜，而他最終也成了歷史上的最後一位征夷大將軍。

335

（五）藩主大風吹之宗家入繼

就像德川宗家為了擔憂血脈斷絕而設立御三家與御三卿一樣，許多地位顯赫的藩，會向幕府申請，從自己的藩領跟石高劃出一部份，設立支藩，讓原本只能在藩邸內吃大鍋飯的「備份」次子或庶子等旁支血脈出任藩主。

以紀州藩與支藩伊予西條藩為例，伊予西條藩初代藩主松平賴純是德川光貞的弟弟。冠上了德川這個姓便表示有了入繼大本宗將軍家的可能，紀州雖因是御三家而有此資格，但也只有藩主與世子得以德川為姓，賴純與往後的伊予西條藩主都只能姓松平。這也是為什麼吉宗與三哥賴職還在當備份時都是姓

336

◆ 紀州藩世系表

德川賴宣
(一)

松平賴純
(1)

德川光貞
(二)

松平賴渡
(3)

德川宗直
松平賴致
(六)(2)

松平賴雄

德川吉宗
（松平賴方）
(五)

德川賴職
(四)

次郎吉

德川綱教
(三)

松平賴邑
(4)

德川治貞
松平賴淳
(九)(5)

德川宗將
(七)

德川重倫
(八)

松平，當上藩主時才改姓德川。

　　吉宗成為將軍之後，因為他下面沒有弟弟，兒子們也跟著自己成為本宗將軍家，造成紀州德川本家無人繼承。這時候支藩就派上用場了，吉宗一家與屬下遷往江戶城，留下的和歌山城就由當時的伊予西条藩主松平賴致接收。松平賴致因吉宗的榮升而榮升，成為了紀州藩主，改名德川宗直。連鎖效應空出來的伊予西条藩主之位，則由賴致的弟弟賴渡繼承。

　　以上的狀況在往後還會重演。第四代伊予西条藩主賴邑沒有子嗣，所以由本宗德川宗直的次男松平賴淳繼任第五代藩主。但之後紀州本家的第八代藩主重倫獲罪被迫退位，由叔父伊予西条藩主賴淳出任紀州藩主，並且改名德川治貞。

緣社會 016

寶塚流：神、巫女、陰陽師

作者：張秉瑩、王善卿
美術設計：Benben
執行編輯：周愛華

發行人兼總編輯：廖之韻
創意總監：劉定綱
企劃編輯：許書容

法律顧問：林傳哲律師 / 昱昌律師事務所

出版：奇異果文創事業有限公司
地址：台北市大安區羅斯福路三段 193 號 7 樓
電話：(02)23684068
傳真：(02)23685303
網址：https://www.facebook.com/kiwifruitstudio
電子信箱：yun2305@ms61.hinet.net

總經銷：紅螞蟻圖書有限公司
地址：台北市內湖區舊宗路二段 121 巷 19 號
電話：(02)27953656
傳真：(02)27954100
網址：http://www.e-redant.com

印刷：永光彩色印刷股份有限公司
地址：新北市中和區建三路 9 號
電話：(02)22237072

初版：2019 年 1 月 27 日
ISBN：978-986-97055-0-9
定價：新台幣 360 元

國家圖書館出版品預行編目 (CIP) 資料

寶塚流:神、巫女、陰陽師 / 張秉瑩, 王善卿作.
-- 初版 . -- 臺北市:奇異果文創, 2019.01
　　面;　公分 . -- (緣社會;16)
ISBN 978-986-97055-0-9(平裝)

1. 寶塚歌劇團 2. 文化 3. 日本

981.2　　　　　　　　　　　107017583